新媒体艺术设计

交互·融合·元宇宙

刘立伟　魏晓东　主编　　　　　谭赢　陈晓菲　副主编

化学工业出版社

·北京·

内容简介

本书旨在从艺术设计理论与视觉风格分析的角度来研究新媒体，内容涵盖新媒体概念、分类、发展历程、常用软件，以及典型网站、人物与事件等多个方面，同时对新媒体艺术的类型和发展脉络，特别是元宇宙时代的加密数字艺术进行了介绍。全书从新媒体的基本概念和媒体特征出发，逐步阐述了数字媒体、网络媒体、手机媒体等主流新媒体类别的发展状况、视觉特征与代表性作品。虽然新媒体发展历史相对较短，但仍然经历了多次技术与设备革新，体现着艺术设计思维与视觉形式的不断变化。作为新媒体整体概念的一部分，本书还针对广告与品牌的新媒体表现与优化进行了阐述，针对公司及个人如何适应新媒体、用好新媒体给出了建议。

本书围绕新媒体艺术设计展开的相关理论阐述和案例分析较为完善，图片资料较为丰富，可供数字媒体艺术、网络媒体艺术、视觉传达设计等相关专业的本科生、研究生和从事数字媒体、网络媒体和视觉传达设计的专业人员作为教材或参考书使用。

图书在版编目（CIP）数据

新媒体艺术设计：交互·融合·元宇宙 / 刘立伟，魏晓东主编；谭赢，陈晓菲副主编. —北京：化学工业出版社，2023.2
ISBN 978-7-122-42604-8

Ⅰ．①新… Ⅱ．①刘… ②魏… ③谭… ④陈… Ⅲ．①多媒体技术—应用—艺术—设计—研究 Ⅳ．①J06-39

中国版本图书馆CIP数据核字（2022）第230591号

责任编辑：徐　娟　　　　　　文字编辑：刘　璐　　　　　　装帧设计：中海盛嘉
责任校对：边　涛　　　　　　　　　　　　　　　　　　　封面设计：王晓宇

出版发行：化学工业出版社（北京市东城区青年湖南街13号　邮政编码100011）
印　　装：河北鑫兆源印刷有限公司
787mm×1092mm　1/16　印张9$\frac{1}{2}$　字数 220千字　　　2023年4月北京第1版第1次印刷
购书咨询：010-64518888　　　　　　　售后服务：010-64518899
网　　址：http://www.cip.com.cn
凡购买本书，如有缺损质量问题，本社销售中心负责调换。

定　　价：58.00元

前　言 PREFACE

本书所指的"新媒体"是指以数字技术为支撑的，以网络媒体为主要载体，以互联网思维为驱动力并与人的工作生活联系较为密切的媒体形式。在元宇宙时代，"新媒体"一词又有了新的意义。现实世界和元宇宙的逐步打通并不断融合，虚拟世界中的新媒体具备原生属性，使新媒体艺术设计的范畴又进一步扩展。

研究新媒体的"艺术设计"属性与表现，需要关注与新媒体语境相关联的视觉传达设计与纯艺术创作，针对新媒体艺术设计的相关背景、技术特点和典型作品进行分析、阐述。由于视觉传达设计作品借助区块链技术得以被确权，因此设计与艺术之间的壁垒被打破，设计作品具备了和传统艺术品同样的艺术与收藏价值。

在新媒体语境下研究艺术设计，存在着一个统一的研究着眼点，即以数字媒体技术和数字传播技术为支撑的艺术设计形式。同时，由于艺术和设计二者之间视觉美感表现与创作理念表达的一致性，这种研究又有着整体性。在整体研究的同时，针对功能的不同，新媒体艺术设计又细分为网络媒体设计、新媒体品牌设计与传播、新媒体艺术等，这扩展了新媒体相关领域的研究广度和深度，对于促进新媒体理论研究与实践发展都有着一定的价值。

总的来说，本书借助元宇宙时代的新理念、新模式，以艺术与设计的视角看待新媒体相关的各个细节，着眼点不仅放在对具体媒体作品的赏析之上，还力求在媒体发展的每一个细节中找到新媒体设计的渊源、特质和基因，主张从内在理解新媒体，自内而外地进行具体的项目实践。

本书由刘立伟（大连医科大学）、魏晓东（北京航空航天大学）担任主编，谭赢（北京理工大学）、陈晓菲（大连科技学院）担任副主编。具体写作分工如下：刘立伟负责编写第一章、第四章、第六章，魏晓东负责编写第二章，谭赢负责编写第三章，陈晓菲负责编写第五章第一节、第二节，盖玉强（大连医科大学中山学院）负责编写第五章第三节、第四节。全书由刘立伟负责结构框架设计并统稿。

本书资料丰富、图文并茂、观点鲜明、深入浅出，可供数字媒体艺术、网络媒体艺术、视觉传达设计等相关专业的本科生、研究生和从事数字媒体、网络媒体和视觉传达设计的专业人员作为教材或参考书使用。

由于编者水平有限，书中纰漏在所难免，欢迎广大读者批评指正！

编者

2022年10月

目录 CONTENTS

第一章

新媒体艺术设计概述

新媒体的概念有着相对性。本书所探讨的"新媒体"是指以数字技术为支撑的，以网络媒体为主要载体，以互联网思维为驱动力并与人的工作生活联系密切的媒体形式。在这个概念的界定下，研究与之关联的视觉设计样式、视觉产品属性及背后的产生机制。

虽然说任何时期的媒体较之以往都可以称作"新媒体"，但总的来说，我们所说的新媒体还主要是指计算机诞生以来网络媒体及其不断衍生出来的新形式，比如云概念、移动媒体等。同时，伴随着区块链技术的不断发展，元宇宙和 NFT（非同质化代币）将今天的新媒体数字艺术推向了一个新的发展阶段。

艺术设计这个词在今天也有了新的变化。作为一个学科名词，它已经被视觉传达设计取代。但视觉传达设计依然有着艺术特质，依然离不开艺术审美的关照。因此，抛开学科不谈，艺术设计这个词依然有着自身的生命力。实际上，很多设计师所创作的文化海报都有着艺术追求的痕迹，区块链平台上设计作品也直接转化为数字艺术收藏品，艺术与设计之间仍然有着千丝万缕的联系。

在新媒体的语境中探讨艺术设计，一方面要把研究对象放到互联网思维形态之中，新媒体艺术设计就成了互联网思维主导的艺术与设计研究。另一方面，着眼于元宇宙时代的到来，新媒体艺术设计还可以借助加密技术成为元宇宙的数字基建，其中就包括纯粹的数字艺术品。结合两个方面来看，新媒体艺术设计这个提法包含着概念上的平衡，即在新媒体时代做到艺术和设计并重，同时还要注意二者的有机联系。

第一节　新媒体概述

一、传统媒体

资深媒体人陈俊良这样定义媒体："媒体（media）简单的定义即是信息载具（vehicle）。凡是能把信息（information）从一个地方传送到另一个地方的即可称之为媒体。"❶也就是说，媒体可以理解为传播信息的媒介，或者宣传的载体或平台。从这个角度来说，媒体的诞生可以追溯到人类文明起源阶段。比如，烽火台、甲骨文、酒旗、告示等都可称作较为古老的媒体形式。现代社会主要的媒体形式有报刊、户外、广播和电视等，被称作传统意义上的四大媒体。

从媒体的诞生到四大媒体形式的成熟，其发展轨迹遵循了美国传播学家安德鲁·哈特（Andrew Hart）的三段论，即示现的媒介系统、再现的媒介系统以及机器媒介系统。❷示现的媒介系统限定在人的口语、表情、动作等非语言符号上，信息接收者也采用同样的符号，不需要额外设备的辅助。再现的媒介系统包括绘画、文字和印刷等，信息的生产和传播者需要借助工具，但接收者不需要。机器媒介系统主要以四大媒体为主，信息生产者、传播者以及接收者都需要借助设备（图1-1）。按照传统媒体的概念划分，这三类媒介系统都是包括在内

图1-1　互联网出现之前的一些机器媒介（图片作者：Mike B）

❶ 陈俊良.传播媒体策略[M].北京：北京大学出版社，2010.
❷ 郭庆光.传播学教程（第二版）[M].北京：中国人民大学出版社，2011.

的。其中，机器媒介系统进一步延伸至计算机、互联网领域，就产生了今天大家所熟知的新媒体形式。

二、新媒体

随着信息技术（IT，Information Technology）的不断发展，计算机、互联网、手机与平板电脑等新兴媒体终端和载体的出现，新的媒体形态也应运而生，也就是我们常说的"新媒体"。新媒体包括计算机桌面与程序展示、数字杂志、数字报纸、数字广播、数字电视、数字电影、手机短信与App（智能手机的第三方应用程序）、移动电视、网络（互联网为主）、触摸媒体等媒体形式，在传统四大媒体的基础上被称作"第五媒体"（图1-2）。在第五媒体阵营中，有很多都是传统媒体的数字升级版，比如数字电视、网络电台、手机报等。从概念命名上看，所谓新媒体只是一种相对的概念，因此这种命名有着一定的时间限定性。参照不同的界定范围，新媒体也有一些其他的相关概念，比如数字媒体、网络媒体、手机媒体、全媒体等。

图1-2　新媒体设备（图片作者：Pixabay）

数字媒体即以数字技术为支撑的媒体形式。数字技术与电子计算机相伴相生，利用二进制数"1"和"0"，也就是电路的开通和闭合两个状态将包括图、文、声、像等在内的各种信息进行转换、运算、加工、存储、传送和还原，涉及编码、压缩、解码等操作，因此人们也常把数字技术称为数码技术、计算机数字技术等。很多平面设计师喜欢用表征数字媒体的"1"和"0"作为视觉表达元素，例如Facebook（脸谱网）网站早期界面和产品视觉包装就采用了这类视觉样式。同时，"1"与"0"的组合逐步拓展到其他数字以及字母等范畴，形成了电子流、数字流视觉样式（图1-3）。

图1-3　电影《黑客帝国》海报

网络媒体和传统的电视、报纸、广播等媒体一样，都是传播信息的渠道。同时，网络媒体的技术内核是数字化的，因此与传统媒体又有很大区别。构建网络媒体需要客户端（client）和服务器（server）两种类型的计算机或类计算机设备（如智能手机等），网络连接需要有特定的协议与技术（图1-4）。最为常见的网络媒体形式即互联网（internet），也称因

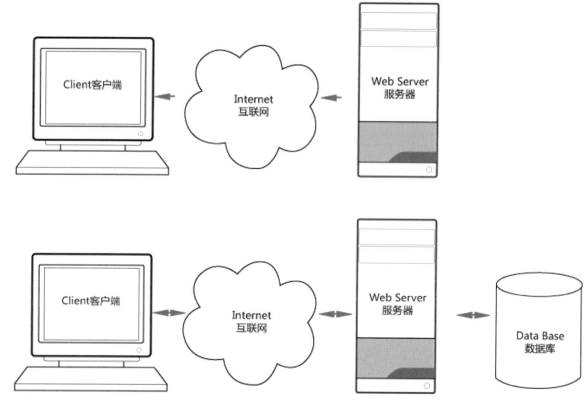

图1-4 两类网站基本模型（上为单向静态连接，下为双向动态连接）

特网。互联网是指将两台或两台以上的计算机客户端、服务端通过计算机信息技术互相联系起来，这样人们就可以突破地域和物质材料的限制进行文字、图像、视频等形式的交流。随着信息技术的发展，互联网还成为物联网建设的重要组成部分，与人们平时的工作、生活联系更为密切。相对于其他媒体形式，网络媒体具有传播范围广、保留时间长、数据量庞大、数据处理能力强、开放性强、操作相对简单、交互性好、成本低、视觉形式丰富等特点，逐渐成为新媒体的主体。

随着互联网形态的不断发展与成熟，"互联网+"的概念逐渐深入人心。"互联网+"强调各个行业与互联网的紧密联系，使得互联网不再是一个孤立的行业体，而是要渗透到其他各个行业并改变固有生产和经营思维。可以说，"互联网+"概念作为网络媒体的升级版，结合智能手机的普及，必然会促进整个社会经济生活的大转变。

手机与平板电脑（或以"Pad"命名，后面章节将有特别说明）作为一类相对较新的媒体设备，集中体现了新媒体在触摸式操作、便携移动以及与工作、生活无缝连接的强劲特征，尤其是智能手机，已经成为信息社会快速普及的必备工具与媒体形式。中国人民大学新闻学院教授匡文波认为：手机已经成为"新媒体中的新媒体，成为网络媒体的延伸和组成要素"，手机"正在从人际传播媒体向大众传播媒体发展"。[1]应该说，手机作为一种新媒体设备，已经完成了从"特殊性"到"普遍性"的转换，即从移动通信网的特殊功能集合（电

[1] 匡文波. 手机媒体概论（第二版）[M]. 北京：中国人民大学出版社，2012.

话、短信、彩信、手机报
等）转变为普适性的计算机
与网络媒体终端（App程序
安装与使用、网页浏览等）
（图1-5）。在这种发展过
程中，前者的部分功能正在
逐步被后者取代，比如微信
应用对手机通话和短信功能
的取代、新闻门户App对手
机报等新闻性媒体传播的取
代等。以微信为例，在应用
形态内部，同样有着不断变
化的发展趋势，比如微信的
小程序、订阅号等。总的来
说，手机网络媒体属性的强

图1-5　智能手机App应用（图片作者：Lisa Fotios）

化，加之其本来所具备的便携性，使得手机媒体已经与人们的工作、生活密切相关，无论是
娱乐还是办公，流行的社交媒体软件所起到的作用已经无法取代。

　　将传统媒体和各种新媒体形式结合起来，就构成了"全媒体"的概念。时下，全媒体的
概念并没有在学界被正式提出。实际上，全媒体一词并不是舶来品，也没有合适的外文名词
与之对应。它是由中国传媒行业率先提出的一个概念，与传媒行业报道新闻的方式改革密切
联系。从媒体运行方式来看，全媒体是指将采写的相关视频、音频、图片以及文字稿以原始
资料的形式归入媒体库，再根据不同的媒体类型进行二次编辑与生产，在不同的传播渠道中
使用不同形态的新闻产品，节省了反复收集与初步处理素材的时间。媒体形式的不断出现和
变化，媒体内容、渠道、功能层面的融合，使得人们需要一个覆盖面更广的媒体概念。在这
个背景下，"全媒体"一词在国内开始得到广泛的使用。

　　关于全媒体的研究，现阶段大多停留在新闻媒体实践领域。2015年3月，人民日报全媒
体平台亮相，引入了"中央厨房"的概念，即将文字、图片、音视频等素材录入"中央厨
房"内，各媒体分部根据需要对其进行二次加工以生成各类新闻产品。2015年10月，南方
日报进行了第12次改版，对内容生产流程再次进行升级，推出了全媒体采编与多媒体发布
一体化平台。2021年，媒体全行业在各个方面、多个维度持续进行积极探索。2021年3月，
十三届全国人大四次会议通过的《中华人民共和国国民经济和社会发展第十四个五年规划和
2035年远景目标纲要》提出："要推进媒体深度融合，做强新型主流媒体，
建强用好县级融媒体中心。"在国家顶层设计与政策指导下，各级媒体加深
纵向融合，全媒体传播矩阵初步建成，媒体融合呈现出结构集约、区域合作
的趋势，其中比较典型的案例当属中央广播电视总台各地总站的陆续建立。
可以说，全媒体的概念侧重于强调新媒体的兴起与日益上升的媒体作用，也
体现了传统媒体的"新媒体化"，传统媒体和新媒体之间的紧密联系将会长
久地保持下去。

认识全媒体

第二节　新媒体与艺术设计

一、解读艺术与设计

艺术与设计二者既有区别，也有联系。艺术在古代主要指六艺以及术数方技等技能，也特指经术。清代方苞在《答申谦居书》中写到："艺术莫难于古文，自周以来，各自名家者，仅十数人，则其艰可知也。" 从"艺术"一词的起源来看，其也具备一定的"技能"属性，掺杂着创作功利性。这让人很容易与现代设计联系起来。随着时代发展，"艺术"一词逐渐转移到个人主观的行为模式中，特指通过塑造形象以反映更为典型的社会生活的一种社会意识形态，如文学、绘画、雕塑、音乐、舞蹈、戏剧、电影、曲艺、建筑等。与大众相关的艺术解读逐渐个人化、主观化，艺术品自身价值衡量指标日益模糊、多元化，而且还会依靠艺术家的艺术名声和社会地位产生附加价值。

图1-6　鲁迅设计的部分书籍封面

设计是通过视觉的形式将某种规划和设想传达出来的活动过程。造物是人类改造世界、创造文明的基本方法，而设计就是这种活动预先的规划。古文中"设计"一词多用作"设定计谋"，比如《三国志·魏志·高贵乡公髦传》中写到："赂遗吾左右人，令因吾服药，密因酖毒，重相设计。"随着时代发展，设计一词逐渐演变为针对具体对象的操作，包含技术与美两个层面的追求。鲁迅在致李小峰的书信中提到："书面我想也不必特别设计，只要仍用所刻的三个字，照下列的样子一排。"值得一提的是，鲁迅的很多著作都由他亲自装帧设计（图1-6），体现出其高超的艺术造诣。应该说，"设计"一词侧重于人为的理性安排，并带有特定的功利目的。

人类早期的艺术与设计活动是融为一体的。比如彩陶的制作，既具备了功能性，也具有一定的装饰性，融入了使用者自身的想法在里面。随

图 1-7　明朝宋应星的《天工开物》中关于铁器铸造的插图

着社会生产力水平的不断提高，行业划分越来越细密，专业性也越来越强（图1-7）。艺术设计也是

如此，其目的性逐渐分解，形成了为大众而设计、为个人而艺术的发展趋势。

艺术与设计的关系历来被相关从业者热衷探讨与研究。设计作品中一定存在着设计者自身的审美理念与设计倾向，不会是完全客观、机械的产品；艺术创作中也一定会遵循着一定的设计原则，不会是完全主观、任性的作品。在现代社会谈论艺术和设计，二者之间有着互相融合、互相借鉴的关系，不可完全割裂。苏州大学艺术学院李超德教授在接受《设计》杂志的采访中谈到："我联想到艺术与设计活动长期以来纠缠不清的关系，如果借用贝尔纳的观点（指法国生理学家克洛德·贝尔纳的观点'艺术是我，科学是我们'。——编者注）引申出'艺术是我，设计是我们'，倒是颇有说服力的。'艺术是我'嬗变为'艺术是他'这样的艺术就缺乏个性，成为某种工具，很少有真艺术。'设计是我们'混同于'设计是我'，这样的作品必然是没有使用价值的伪设计。"❶

现代教育一度将"艺术设计"一词作为专业名称，我国直到2012年新一轮学科目录改革才停止使用这个名称。考虑到学科层级的改变，"艺术设计"一词被"视觉传达设计"代替。实际上，"视觉传达设计"这个名称是艺术与设计两个方面进一步融合的体现，即用视觉本体和传达机制来表达原有"艺术设计"的概念。

考察当代设计，设计理性与艺术表现力自始至终都未曾分开。现代传播语境下的消费性商业设计更是如此。人们花钱购买的不仅是物品本身，还有物品所拥有的各种附加价值，其中就包括艺术美感。这种艺术美感可以是简约甚至是带有禅意的，也可以是繁复而充满各类印刷工艺的，但基本出发点都是触动消费者的审美心理，让消费者在使用功能和内心感受两方面都得到满足。

个人化海报
作品欣赏

此外，无论是传统媒体时代还是互联网时代，很多设计师都用个人化海报设计等手段来证明自己对艺术的执着追求。对于艺术与设计从业者而言，如果非要在二者中间划上界限是很难做到的，也没有必要这么做。

二、新媒体时代的艺术设计

新媒体时代的艺术设计主要围绕互联网时代背景展开。随着互联网的不断发展，它已经不单是一个独立的产业门类，而是与社会生产生活的各个方面紧密联系在一起。在互联网时代，不单单是借助网络来取得设计素材、传递设计作品、联系设计业务，还要学会用互联网的思维来创意、构思设计，让设计作品彰显时代性。

每个时代的艺术设计都会显露出自身的特色。比如清末民初流行的上海月份牌广告，虽然会受到人们的喜爱，却没法成为当今商业设计的主流。而今天的设计应该是什么样呢？或者再细分一点，21世纪第三个十年的设计与前两个十年是不是也有不同？如果有，探究这种时代特色的依据又是什么？原因一定有很多，如果可以找到影响这个时代人们思想、工作和生活的主要因素，这个原因也就不难找到。当前，主要因素就是互联网，而细化到这第三个十年，就是"互联网+"概念的深入人心和普遍应用。

渗透到各行各业的"互联网+"概念与艺术设计的联系也是非常紧密的。围绕"互联网+"概念和实践，艺术设计工作者早已不再探讨是否需要接纳和借助互联网的问题，而是要集中精

❶ 李超德.艺术是"我"，设计是"我们"——李超德纵论设计与艺术[J].设计，2020，33（20）：42-47.

力解决如何在互联网发展的新时期把设计工作做好。"互联网+"模式是一种思维、一个平台，它不排斥传统媒体沉淀下来的设计思维和方法，它采取的是用一种包容的方式来整合现实生活要素，通过互联网平台的提炼、设计与传播来实现更多价值。抛开工作场景不谈，单就每天的生活来说，一日三餐、停车、烧水、开灯等都有互联网介入的空间，全新的互联思维借助技术支持可以为生活增加很多便利与乐趣（图1-8）。

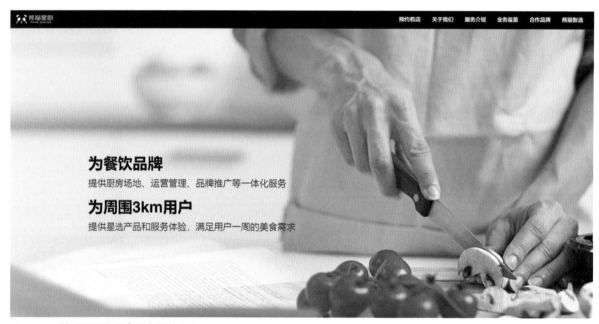

图1-8 "熊猫星厨"共享厨房网站主页

　　大众在认识、使用互联网的过程中，不断感受着与传统艺术设计不同的一种视觉表现、理念思维和使用模式，这是一种潜移默化的影响，会让大众层面将新媒体艺术设计的表现和内涵深刻于心，这是所有新媒体艺术设计产品被市场接纳的重要前提，也是设计师必须理解、掌握的创作思维与实战技能。

　　无论是时下已经发展成熟的基于数字技术和互联网的各类艺术设计形式，还是即将到来的元宇宙虚拟空间所需要的艺术设计支持，新媒体艺术设计已经成为当今艺术设计的主流并且会发挥越来越大的作用。认可了这一点，未来的艺术设计从某个角度来说就是新媒体艺术设计，设计师的创作努力与大众的使用需求在数字互联以及虚拟工作、生活等方面日趋一致，这对于艺术设计的样式、功能与传播机制将起到决定性的推动作用。

三、新媒体艺术设计的审美要求

　　审美指人与世界（社会和自然）形成一种关系状态，反映的是审美主体和客体之间的一种价值关系，具有无功利、形象特征和情感特征（图1-9）。设计美学学者徐恒醇认为："审美是人们诉诸感性直观的活动，不论在艺术领域、自然界或日常生活中，凡

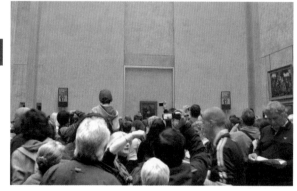

图1-9 卢浮宫《蒙娜丽莎》作品前人头攒动（刘立伟摄）

是作为审美的对象，都具有可感知的形象性。"❶德国哲学家黑格尔也说："美只能在形象中见出。"❷

　　分别考察艺术与设计的两个概念，其内在审美体系与标准会有一定的差别。比如，对于设计而言，美的标准与实用性伴生在一起，不能脱离设计功能而单纯探讨所谓的"美"；对于艺术而言，审美标准就不那么具体，与创作者、观看者、收藏者和评论者密切交织，但也必然体现所处时代社会中大众的审美总体倾向。特别是对新媒体艺术而言，因为技术的多样性、创作思想的开放性，其审美标准显得多元而动态，需要经过人的体验、互动来感知。

　　艺术与设计的审美要求继承了普适性的真实、发展内涵，融合了理智与情感、主观和客观等方面的对比研究。与此同时，分别考察艺术和设计，艺术的情感与主观性强一些，设计的理智与客观性强一些，但这并没有具体的分界线。明确了这一点，艺术与设计的方向就不会有大幅度的偏离。比如在网页视觉设计中，在实现功能的基础上，相关设计安排必然要考虑视觉之美，而用户在其认为美的界面前也会停留得久一些。虽然美不是用户与产品交流的全部，但却是一项重要的评判标准（图1-10）。

图1-10　某网站首页

注：该网站每天都会推出一个优秀网站样例，该样例体现出艺术设计与内容安排的完美结合。

❶ 徐恒醇. 设计美学[M]. 北京：清华大学出版社，2006.

❷ 黑格尔. 美学（第一卷）[M]. 北京：商务印书馆，1979.

和传统艺术相同,新媒体作品的美同样包括大众审美主流和用户自身审美取向两个层面。一方面,大众审美主流是随着时代的发展和用户使用习惯的积累而促成产品更新的动力与方向,推动产品不断迭代,这是主流审美的形成过程。另一方面,用户自身审美会有一定的特殊性,与主流审美有不相符的可能。但总的来说,只有二者实现有机的结合,用户和产品之间才会形成正向、高效的作用力。

第三节 新媒体艺术设计的特征

一、界面表现

界面表现是新媒体艺术设计的用户体验基础。界面本身是一个宽泛的概念,比如常见的电源开关、汽车仪表盘等都属于界面范畴。标准界面除了视觉展示外,大多还具备人机交互的功能。新媒体艺术设计的界面以显示屏幕为主,辅之以按键、鼠标以及触摸等方式完成交互行为;在内容结构层面,在相关技术的支持下,可以在有限的平面空间实现多种层次、变化与响应。

当人机交互发展到控制语言与命令语言阶段,以DOS为代表的计算机操作界面已经有了视觉表现的可能,包括形状、色彩、文字及图案等(图1-11),人机操作设备主要是键盘。对于计算机技术而言,这是早期的人机交互界面,风格还显得比较"粗糙"。今天,这种早期像素化风格重新被拾起,成为新媒体艺术家喜欢的一种创作语言。如今数字艺术藏品市场中很多热门作品都采用了像素化的设计风格。

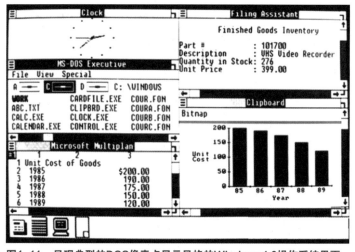

图1-11 呈现典型的DOS像素点显示风格的Windows1.0操作系统界面

鼠标是计算机界面操作的重要工具。美国斯坦福研究院的道格拉斯·英格尔巴特(Douglas Engelbart)于1963年设计出世界上第一个鼠标器原型,并于1968年投入使用。经过几十年的改进与提升,如今鼠标已经成为不可或缺的计算机配件。和鼠标相适应,计算机重叠式窗口系统被开发出来,可以看做是对现实物品排列形式的模拟。经过苹果、微软等公司的不断研发,形成了目前主流的计算机图形用户界面(Graphic User Interface, GUI),比如Windows、OS操作系统等。

像素风格
作品欣赏

GUI体现了所见即所得(WYSIWYG, What You See Is What You Get)的设计思想,实现了将现实生活操作向计算机屏幕的转移。人们借助鼠标,通过点击、长按、移动等操作实现对屏幕界面对象的控制。GUI为计算机的普及应用打下了坚实的基础,也为数字设

计开辟了广阔前景。当今社会，数字设计产业的实践操作仍然需要借助图形用户界面与鼠标、手绘板（图1-12）以及键盘的配合，新媒体艺术设计的成果也主要体现在计算机的GUI上。

图1-12　手绘板（图片作者：VARAN NM、Nubia Navarro）

　　在众多GUI中，浏览器界面是较为重要的一种。对于网络媒体设计而言，浏览器界面如同一块画布，呈现不同的设计创意与表现。浏览器界面以超文本标记语言（HTML，Hyper Text Markup Language）为基础，通过超文本传输协议（HTTP，Hyper Text Transfer Protocol）链接不同网站的内容，实现网际互联。浏览器界面呈现的是一种超媒体（hypermedia）的浏览和体验方式，因使用者的不同，浏览路径和内容呈现方式都会不同，这与传统的书籍阅读方式有很大区别。

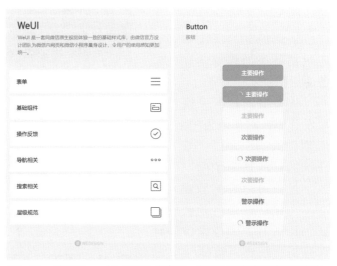

　　对于移动媒体，界面视觉设计也有着同等的重要性。由于智能设备显示屏幕相对较小，同时手指操作不如鼠标操控那么精确，对于视觉设计也会有新的要求。比如，微信为开发者专门推出了一整套标准化的Web UI样式库，并不断更新至今，体现了产品对用户使用习惯和审美选择的总结和反映，让视觉跟得上技术的发展脚步（图1-13）。

图1-13　微信在weui.io网站上发布的一套原生视觉体验基础样式库

二、交互特征

　　交互（Interactive）是新媒体艺术设计的重要特征。由于数字技术基础以及用户使用需求的存在，艺术设计在保证美感的同时，还要兼顾交互功能的实现。交互的表现很多，比如图片对于鼠标的响应、网页超链接、虚拟空间浏览、手势界面交互等。交互以程序来实现，代

码编写和程序设计的辅助可以让视觉设计体验更为流畅、便捷。除了编程，互动还会涉及一些新问题。比如在网页设计中，网页超链接与网站的结构体系密不可分，不同的超链接形式将会构成不同的网站体系结构，体现在线性、模块化和开放性等方面。紧紧把握"以内容为主体""以用户体验为目标"等核心理念，就不会在复杂的结构设计中迷失方向。

交互设计包括人工制品、环境和系统的行为，以及传达这种行为的功能设计，致力于如何让产品更加好用、易用。传统设计侧重关注设计结果的形式与内容，而交互设计首先要解决规划和描述事物的行为方式。虽然明确的交互设计定义由IDEO公司创始人比尔·摩格理吉（Bill Moggridge）在1984年首次提出，但广义的交互设计几乎存在于人们日常使用的各种工具和机械设备之中。

数字技术领域的交互是指围绕数字产品、数字设计相关对象间的相互交流双向互动。1946年，第一台电子计算机ENIAC的问世引出了信息技术层面的交互设计概念。针对这台占地170多平方米的庞然大物，操作人员依靠不断扳动电路开关与计算机进行交流。随着计算机技术的不断发展，这种人机交互也越来越舒适、便捷，比如苹果、IBM（国际商业机器公司）等公司相继研发的鼠标、键盘（图1-14）与显示器组合、多媒体系统，以及如今在移动媒体中广泛应用的触摸屏技术等，还包括各类增强现实穿戴设备、虚拟现实设备等。

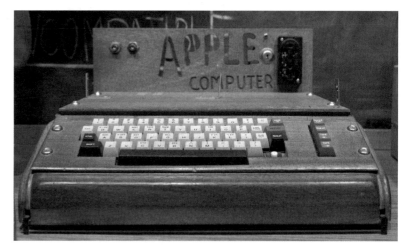

图1-14 苹果公司第一代电脑 Apple I（配有键盘，需与电视连接）

从模型的角度来说，交互设计即针对"输入-输出"模型的设计（图1-15）。设计的目的是为了用户面对数字设备可以方便地输入信息（也包括设备自动获取信息）；同时，经过设备的计算分析，反馈并展示出来的信息同样有着良好的版式规划和条理性。

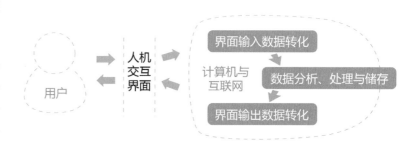

图1-15 人机交互关系示意

比如，针对相关网站的游戏应用，用户通过游戏体验输入自身行为，改变相关数据；服务器端会根据用户操作改变游戏的内容显示，同步用户的期望，达到游戏参与目的。互动强调用户之于设计作品的参与性与影响力，设计作品不再是单纯的内容展示，而需要通过用户的选择而实现相关功能。

随着技术的不断革新，交互设计中用户与设备之间的关系有了微妙的变化，即从设备特性转向了用户体验，人机交互的重要性凸显出来。人机交互（Human Computer Interaction，HCI）是研究人与设备（以计算机为主）以及二者相互影响、相互作用的技术。以人与计算机

的交互为例，体现在人向计算机输入数据、计算机向人反馈信息等方面，是一种双向的信息交换。这种交换模型是很多新媒体设计形式的定义根据。比如，静态网页设计强调的是服务器向人展示信息，而不包含人的操作对网页数据更改的作用，其信息交换是有限的。

个人计算机经过了几十年的发展，其功能已经基本满足大众使用，为网络交流所提供的硬件支持达到了稳定的状态。人们使用互联网的时候不再关注硬件设备，而是将注意力更多地放在交互行为的体验上，催生了诸如社交网站（Social Network Sites）这样已经普遍流行的网站交流模式（图1-16）。如今，信息技术的关注点大多围绕互联网用户的"社会关系"属性，在虚拟交往中映射现实社会属性，这是新媒体时代发展的主流，也是元宇宙最基本的使用状态。从这个角度来说，交互设计应该做到更好地为用户服务，让其充分利用信息设备的强大计算能力和特定大数据，让用户将注意力放在感兴趣的话题之上，让新媒体摆脱单纯的电子属性，成为人与人真诚沟通的另一个平台。

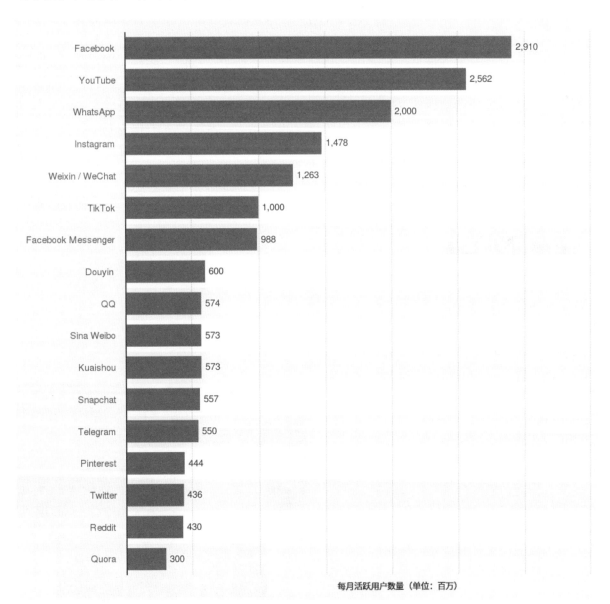

每月活跃用户数量（单位：百万）

图1-16 由Statista机构统计的2021年世界主要社交媒体每月活跃用户排行榜

如今，在人工智能（AI，Artificial intelligence）和增强智能（IA，Intelligence Augmented）逐步融合的趋势下，新媒体艺术设计所展现的交互需求和交互能力也有了明显的变化。人工智能用信息技术和机器设备来模拟、延伸和扩展人的智能，目的是让计算机来完成过去只有人才能做的智能工作，需要研究者具备计算机知识、心理学和哲学等学科知识。增强智能是指利用信息技术增强人类智能的有效利用，是为了让机器帮助而不是替代人类，这一点与人工智能有明显不同。人工智能和增强智能虽然有着目的性区别，但在实际应用中正趋向融合。我们可以举这样一个例子，在一个遍布人工智能设备的车间中，工人依靠增强智能来更好地与机器沟通，通过不断学习和优化来提升人机协作能力。在此背景下，新媒体视觉设计也必然要服务于这种融合趋势，从理念源头和产业趋势等方面不断重整设计思维出发点和视觉表现形式，更好地为人工智能与增强智能融合时代服务。

从产业角度来看，人机交互技术已经成为产业竞争的一个焦点。2013年，美国专门组建了一个新科技委员会，谷歌、微软等公司的领导者都在其中，显示了美国政府对于新媒体技术发展研究的重视。新科技委员会在其"21世纪信息技术报告"中，将"人机交互和信息管理"列入重点发展的信息技术之一，目标是开发"能听、能说、能与人语言交流的计算机"，以提升用户的使用愉悦度，提高生产率。2017年，我国也发布了《国务院关于印发新一代人工智能发展规划的通知》，明确了包括人机协同在内的人工智能已经成为经济发展的新引擎、社会建设的新机遇。该通知中提到，到2030年，"我国的人工智能理论、技术与应用总体达到世界领先水平，成为世界主要人工智能创新中心，智能经济、智能社会取得明显成效，为跻身创新型国家前列和经济强国奠定重要基础"。2021年，在广州成功举办了人机交互国际会议，来自香港城市大学、华南理工大学、新加坡国立大学等院校的专家学者围绕人机交互技术与产业发展做了精彩分享。

三、用户体验

用户体验（UX，User Experience）是指人与系统交互时的感受，而这里的"系统"主要由计算机和移动设备所搭建。因此，一般情况下所谓"用户体验"都是针对新媒体这个时代背景提出来的。

从另一个角度来说，用户体验即是系统的界面表现和交互特征的目的所在。好的界面表现与交互设计将会带给人易用、实用、高效等多种感受；相反，糟糕的用户体验将会掩盖内容质量而遭到用户弃用。可以说，用户体验设计的优劣将直接影响新媒体产品的生存。比如，没有人愿意在一个用户体验较差的网站停留太久，不注重用户体验的网站注定会被淘汰。

好的体验设计是好产品的标配，由此，打造用户体验所需的设计手段就显得尤为重要，包括高校在内的众多机构都将用户体验设计作为重要对象来研究（图1-17）。

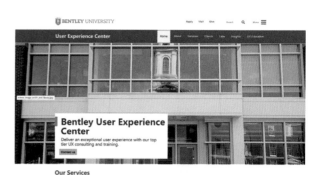

图1-17 美国本特利大学用户体验中心网站首页

另外，包括美国硅谷在内的全球各地科技企业越来越重视设计人才的引进，"设计主导"（design-led）的理念逐渐流行，而设计院校的毕业生也倾向于加盟科技公司。这些企业家和投资者逐渐有了一个共识，那就是企业的发展离不开具有敏锐设计嗅觉的专业人才。随着包括体验设计在内的各个设计门类的不断发展，新媒体行业出现了一个值得关注的现象，即很多设计师开始走上独立的创业道路，这与传统工程师主导的科技企业文化是不相同的。比如，知名社交媒体Instagram（照片墙）的创始人之一迈克·克里格（Mike Krieger）的专业特长就是交互设计。

四、设计创新

设计创新是新媒体艺术设计的内在动力。设计创新指充分发挥设计师的创造能动性，利用新的技术条件和已有成果进行创新构思，设计出具有科学性与创造性兼备的设计产品。新媒体时代的创新设计需要将科学、技术、文化、艺术、社会、经济等方面的新成果、新思潮、新特征融为一体，跟上并把握住时代节奏。视觉设计方面也要以创新为前提，充分准确地传达信息，同时产生一定的引领作用。可以从以下几个方面寻求设计创新的途径。

1. 人本理念创新

社交媒体的出现和发展将人的社交需求映射到互联网中。当然，人际关系在媒体发展的各个阶段都有映射与关联，但在新媒体时代，这种关系产生、维护、提升的频次明显高于以往。例如，从Facebook网站的主菜单就可以看出社交媒体网站对人与人之间社交体验的高度重视（图1-18）。新媒体提供的这种"人本空间"留给了设计师更多机会去审视周围，利用那些反映时代特征的创意、符号来进行创作。应该说，在元宇宙时代，从内容到形式，以人为本的设计将成为主流趋势，以用户体验、用户参与为核心的设计创新模式将愈加重要。

2. 视觉语言创新

经过多年发展，新媒体设计的视觉语言已经逐渐形成很多定式。比如，象征数字技术的"1"和"0"经常被用于信息视觉表达，用得多了，也不免引发大众的审美疲

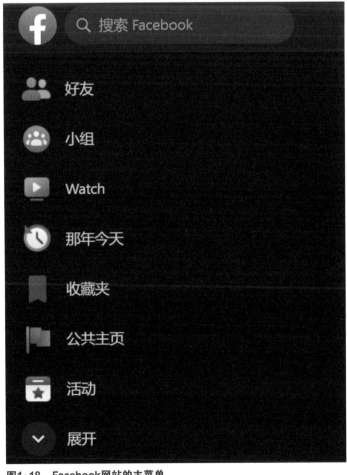

图1-18　Facebook网站的主菜单

劳。新媒体时代思想与技术的更新很快，预言硬件更新速度的摩尔定律对于新媒体而言也同样适用。某天，可能自己使用多年的一款软件就会被收购、合并或消亡，新媒体时代每天都会上演更新换代的剧情。另一方面，这种迭代竞争也促成新事物不断涌现。由此，视觉语言也应该不断推陈出新，设计师敏锐的洞察力和不断实践将至关重要。

3. 核心价值强化

除了视觉表现，设计所体现的社会、人文价值构成了设计行为与作品的内涵。新媒体时代倡导和体现的很多价值理念都可以为设计所用。比如，"绿色环保"理念在新媒体时代的设计中就可以得到进一步发展。新媒体作为数字显示技术支撑的媒体形式，其内容展示的成本较传统媒体而言会低很多，"无纸化"办公思想深入人心。即便在新媒体内部，对于成本的控制也在不断升级。比如，"云办公"理念的提出，让用户通过台式计算机、笔记本电脑、手机、平板电脑等上网终端，随时随地登录邮件、编辑文档、即时通信、查阅日历、联系群组等，从人力、设备和资料可用性等角度进一步精简了办公体系并节约了能耗。从这个角度看，新媒体时代设计因为其内在技术属性的因素，不能也不应摆脱绿色环保的设计理念。除此之外，简约、和谐、协作等价值观在新媒体时代也各有体现，这些对于设计师而言也是重要的设计思想切入点。

新媒体时代，信息技术以强大的力量推动社会、经济和文化的发展，也同样改变着人们的思维方式。对于社会大众和设计师而言，"数字化生存"既是挑战，也是机遇。有观点认为，坚持设计理念、视觉语言和技术方式三者的辩证统一，可以进一步推动艺术设计在信息时代的发展。

第四节 中国新媒体与艺术设计的新发展

互联网进一步方便了各国、各地区之间的经济、社会与文化联系。在这个背景下，以网络媒体为代表的新媒体艺术设计的发展有着全球范围的相似性。比如，知名IT企业的影响力是全球化的，知名设计比赛也是面向全世界进行征集的。世界各地的设计师在作品中一方面坚守自身的民族与文化理念，另一方面借助便利的网络信息探索、把握新媒体时代的设计特征，创作具有"国际味道"的数字时代作品。世界各国对于新媒体与艺术设计的关系研究从未停止，比如麻省理工学院媒体实验室（The MIT Media Lab）从成立以来就一直致力于科技、媒体、科学、艺术和设计的融合跨界研究。

对于中国艺术设计事业而言，把握好创新理念和创新途径，可以彰显东方设计特色，在世界设计舞台上赢得自己的位置。

从中国制造到中国设计，几十年间，中国设计师的作品与身影越来越多地活跃在国际舞台上，众多优秀作品已经承载着中国设计的荣耀，登上世界设计殿堂的顶端。早在20世纪60年代，上海美术电影制片厂出品的动画片《大闹天宫》（图1-19）就一举斩获捷克和斯洛伐克卡罗维发利国际电影节短片特别奖、伦敦国际电影节最佳影片奖、葡萄牙菲格拉达福兹国际电影节评委奖等多项国际大奖。70~80年代，国内平面设计业虽在蹒跚学步，但是已有第一批留学海外的设计师学成归来，余秉楠就是其中一位。他的作品分别获得德意志民主共和

国"最美的书"、德国谷腾堡终生成就奖等重要荣誉。作为工业设计的至高荣誉"红点奖"，中国设计师也是多有斩获。在建筑界，2012年2月，王澍获得了普利兹克建筑奖（Pritzker Architecture Prize），成为获得这个奖项的第一个中国建筑师。2014年，艺术家谢勇的装置作品《语言暴力》获得第57届戛纳国际创意节银奖。2022年，上海璞间建筑设计有限公司等多家公司的建筑与室内设计作品获德国柏林设计奖金奖。

　　在视觉传达设计领域，中国的设计师借助便利的全球信息交流可以参加众多国际设计赛事，比如参与评选中国设计红星奖、中国公益广告黄河奖、Pentawards包装设计奖、日本富山国际海报三年展、纽约字体指导俱乐部奖以及红点设计奖和iF设计奖中视觉传达设计类别的评奖等（图1-20）。在这些比赛中，很多中国设计师的作品都荣耀入展、摘金夺银。同时，众多参展设计师借助微博、微信、抖音等新媒体平台交流参赛经验与感悟，反过来又促进了更多设计师的加入。

　　在媒体相关领域，中国的院校、机构、设计师和传媒从业人员也取得了不少好成绩。比如，《中国日报欧洲版》2011年被英国"简明英语运动"授予"年度国

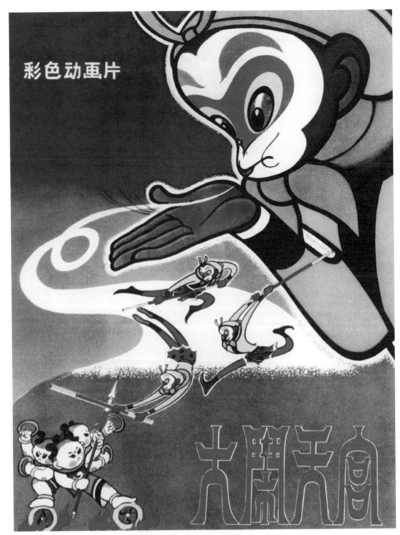

图1-19　彩色动画片《大闹天宫》（1963年出品）

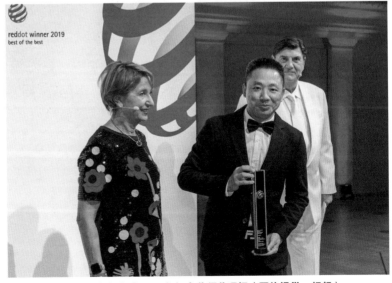

图1-20　中国设计师杨超在2019年红点奖颁奖现场（图片提供：杨超）

际媒体奖";南方周末新媒体荣获2011亚洲数字媒体大奖;深圳市点石数码科技作品荣获第九届捷克国际动画电影节最佳广告金奖;哈尔滨品格文化传播作品获得2012年法国戛纳秋季电视节最佳动画片奖;新媒体艺术家张鼎获得2015年度"艺术新闻亚洲艺术贡献奖";2017年,分众传媒获伦敦国际奖实效媒体大奖,成为国内首获此奖的媒体企业;中国国际电视台(CGTN)在2021年第二十一届阿拉伯广播电视节上获得纪录片一等奖和电视剧一等奖等。此外,中国新闻奖国际传播奖、国际设计传媒奖ADMEN国际大奖、金鼎创意传播国际大奖等赛事的创建以及世界新媒体大会的召开也显示出中国媒体传播行业不断发声和壮大的发展态势。与此同时,国内各高等院校也越来越重视媒体创新与人员交流。比如,清华大学艺术与科学研究中心媒体实验室就一直致力于吸纳国际优秀新媒体设计人才驻留工作室创作、任教,积极参与"艺术与科学的融合"这一21世纪高等教育重要命题的理念构建与实践。

以网络新闻媒体赫芬顿邮报(The Huffington Post)摘得美国普利策奖为标志,新媒体产业已经具备了与传统媒体抗衡与协作的实力与资本。在这种时代背景下,中国的新媒体舞台也一定会为媒体公司以及艺术与设计从业人员提供一个充分表现的机会,字节跳动公司推出的TikTok(图1-21)在西方世界强势流行开来就是一个例证。TikTok在西方国家新媒体阵营中已经取得了和Youtube、Instagram等社交媒体产品同等重要的地位,一举成为2021年世界上访问量最大的互联网站。

可以预见,新媒体艺术设计的最终着眼点将会回归到"人与人关系"这个层面上,在这方面,中国的传统人文积淀不逊色于西方国家,构筑中国特色的新媒体艺术设计产业的前景十分广阔。

图1-21 TikTok应用图标

1. 简述媒体的概念；传统媒体与新媒体都有哪些类型，试举例说明。
2. 结合自身的体会来阐述艺术与设计的关系。
3. 试述"互联网+"概念及其与艺术设计的关系。
4. 新媒体艺术设计的特征有哪些？
5. 关注新媒体行业新闻，列举中国新媒体企业和相关艺术家所取得的荣誉。
6. 结合自己的经历，谈谈参加艺术设计比赛的心得体会。

第 二 章

新媒体艺术设计语言

我们常说的语言一般是指人类通过劳动创造出来的，依靠说话或书面形式传播的一种手段。从这个含义扩展出来，视觉、听觉与触觉等感官形式都有着与之对应的传播手段，也可以称作"语言"。新媒体设计语言就是这种拓展出来的语言形式，各种新媒体设计手段通过视觉传达与界面交互的形式进行传播，以此连接设计者与使用者，实现设计价值。

新媒体设计语言一方面继承了传统设计语言的某些特性，另一方面也有着一定的技术味道。新媒体语境下技术因素显示出了比以往更加重要的作用。在很多IT企业中，技术人员曾经一度拥有重要的话语权，如今越来越多有设计背景的人开始发挥着主导作用。

技术与设计的博弈是新媒体时代探讨艺术设计的一个重要命题。既要肯定技术与设计的关系，又要注意发挥设计的能动性。虽然设计表现出一定的技术味道、数字味道，但这并不代表要由技术来主导设计。要熟悉技术，又不能被技术牵着鼻子走，这种取舍是设计师要修炼的一项基本功。

第一节 设计与技术

新媒体设计具有设计和技术的双重性。

一般来说，技术比较容易触摸到，比如不断更新的设计软件，没有技术的支撑就无从谈起。随着新媒体的不断发展，越来越多的设计师着手从设计的角度来看待新媒体，通过对设计元素及其背后的形成过程进行分析来构建一种新的新媒体设计解读方式。技术与设计二者一起构建新媒体设计的产品基础和视觉表现。

从直观感受来看，设计以功能驱动的视觉表现为主要内容，体现在产品的外观、形态、色彩等多个方面，里面有很多艺术和审美参与的成分。沿着这个思路进行分析，设计和技术二者的关系，如同是感性和理性的关系、表象与内核的关系、具象与抽象的关系等。按照这样的逻辑框架，设计与技术的关系类似艺术和科学的关系。在这个对比中，设计（以视觉表现为主）对应艺术，技术对应科学。当然，这种对比不是完全准确、贴合，但可以对相关内容的学习起到一定的启发作用。

一、艺术与科学

在清华大学艺术与科学研究中心媒体实验室的网站上可以看到这样一句话：艺术与科学的融合是21世纪高等教育的重要命题。包括清华大学在内的很多国内的高等院校都在积极探索以艺术与科学为主题的平台建设与作品打造（图2-1）。

图2-1 2021年10月举办的清华国际艺术与设计教育大会相关论坛海报

一般来说，艺术与科学的关系包括三个层面的内容： 是用科学的手段打造艺术产品；二是发现科学内容中的美；三是在艺术与科学两个学科协作的平台上探索新知。纽约数学博物馆创办人格兰・惠特尼（Glen Whitney）认为几何学中三角形欧拉线（OGC）的确定过程既严谨又巧合，展示了数学的魅力与力量（图2-2）。在2013年5月的一次"国际科学大师论坛"上，诺贝尔物理学奖获得者杨振宁用名为"美与物理学"的报告阐述了著名物理学成果中所蕴含的美，将方

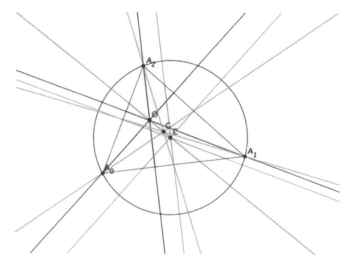

图2-2 几何学三角形欧拉线（OGC）确定过程示意

程式比喻为"造物者的诗篇"。杨振宁认为，通常人们认为科学与文艺不同，研究事实怎么会有风格呢？然而，物理学的原理有着自身美妙的结构，物理学家的不同感受就会发展他独特的研究方向与方法，从而形成自己的风格。对于艺术中的科学之美，杨振宁也有论述。一次，杨振宁评价范曾的绘画时说道："他的一笔，他给你的感觉就正对，比如说一个达摩的背，一笔下来，你看着非常舒服，这就是最正确的一笔，恰到好处。那么这个恰到好处，就跟物理学里面，你发现自然界的一个基本结构的恰到好处是有共通点的。"杨振宁对于艺术与科学关系的论述只是众多科学家和艺术家相关论点的一部分，这些论点让我们对于艺术与科学的关系有一个肯定的态度，并为此不断创建新的理论、开发新的产品，持续丰富艺术与科学二者的理论与实践研究成果。

艺术与科学的关系是一个大命题，在这个命题中包含着诸如艺术与医学、艺术与计算机技术等众多子命题。其中，艺术与计算机技术相结合就是新媒体时代艺术设计发生、发展的一个背景，重点在于从技术与设计的联系出发来指导设计。

二、设计与技术的联系

我们可以从以下三个方面把握设计与技术的联系。

（1）设计与技术都有着自身的美感。设计本身具备美感，这是能够被普遍接受的观点。设计的美感是较容易被感知的，也有大量的文章论述。同时也要看到，技术本身也不是如直观感受那样"冰冷"的，也有着求真求美的可能性。前面提到的关于艺术与科学关系的观点同样适用于信息技术中的相关数学算法及其支撑起的软件与程序体系，其本身也有着美的特性。设计与技术二者在美感存在这一论题上的一致性为新媒体形式呈现美的规律奠定了基础。发掘技术表现的美感也是新媒体设计师的一项重要任务，这需要不断地了解、比较、研究和实践。

（2）技术驱动的视觉表现有着独特的风格。技术的存在容易抹去手工操作的痕迹。以制作一个线条的任务为例，如果利用相关软件中的直线工具拖拽出来或是利用HTML代码解释出来，其线条表现与手绘有着本质的不同，二者分别属于严谨的计算和自由的创作。换一个角度说，技术在手工与设计对象之间增加了一个环节，这种情形类似于拿鼠标作画，利用一种

方式作为中介模拟一种结果。本来，介于手动操作与作品呈现之间的技术环节应该是一种创作障碍，但软件或技术表现出的视觉效果因其自身的严谨性反而形成了一种"技术味道"，并随着信息产品的不断发展而逐渐完善。这种"技术味道"正在成为包括网络媒体在内的各种新媒体设计所参照的标准（图2-3）。除了线条，技术主导的色彩表现也有严谨、丰富、纯粹的一面。比如渐变色的表现，利用手工操作无法实现那种"绝对正确"的色彩样式。这正像是一把双刃剑：既可以表现出理性与严谨，但如果使用不当也会在作品中充斥软件操作的痕迹，缺乏个性。

图2-3 用户界面设计元素实例

（3）技术最终为设计服务。"新媒体设计"的最终着眼点是视觉设计。在视觉设计的范畴，技术扮演着辅助的角色，这是把握设计与技术二者关系的根本。一方面，有些视觉设计与技术构建的界限较为清楚。比如，在用户使用层面，网页视觉是功能性与目的性的集合，而背后的技术支撑却是各类编程以及数据库等。在"技术支撑设计"原则指导下，设计学习与实践还是要以创意思维、视觉表现和版式安排等方面为首要任务，

用户界面设计作品欣赏

技术方面可视实际情况拓展学习或寻求团队合作。另一方面，从某种层面来说，技术是视觉实现的必要条件，一部精彩影片的背后会有长长的一串技术软件等。即便如此，3D动画与电影等媒体的视觉表现内容仍然是设计与观众交流的第一界面，技术会消隐在屏幕之后而很难进入大众评论范畴。

对设计与技术关系的重新审视和分析可以避免名目繁多的技术种类对设计本体造成的混淆与冲击。新媒体设计归根结底还是一种设计形式，需要从设计要素的角度（点、线、面、色彩等）进行基础性研究。

第二节　新媒体艺术设计基本要素

点、线、面和色彩是包括新媒体艺术设计在内的各平面设计门类的基本要素，也是平面设计重点关注的内容。处理好点、线、面以及与其相关的色彩，新媒体艺术设计的基本问题也就解决好了。

一、点

1. 点与像素

点是艺术新媒体设计的基本元素，最典型的表现就是像素的点状形态。

从概念本身来看，像素的英文名称pixel由 picture（图像）和 element（元素）这两个单词的字母拼合而成，是构成数码图像的基本单元（图2-4）。这个基于"像素点"的狭义概念是大众可以直观感受并自然接受的，也构成了像素表现客观世界的结构基础。比如，"成像像素量"就是数码相机、手机等商品营销宣传中的一个重要数据指标。

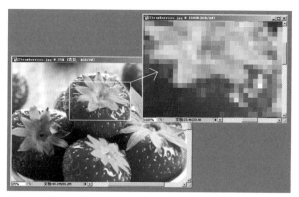

图2-4　数码图像中的像素点

有趣的是，早期像素的产生和数码图像的关系并不大，只是为了完成对屏幕文字和图形的基本显示。21世纪70年代诞生了以IBM PC为代表的个人计算机；1981年，微软公司发表了MS-DOS1.0。以上两件事使社会大众有机会接触屏幕像素点了。这些相对"原始"的像素点虽然只有黑白两色，视觉表现也远远谈不上细腻，但这种局限却奠定了像素艺术造型简约、对比锐利、概括性强的特点，如原始艺术一般被后来人逐渐认知并继承下来，成为像素化设计的一个重要审美标准。美国施乐公司（Xerox）于1981年推出基于图形用户接口（Graphic User Interface）的操作系统，将多彩像素变为现实；随后，苹果公司的Apple Lisa系统以及微软公司的Windows系统在硬件的支持下都大大拓宽了像素显示的方式，像素艺术的创作之路也随之不断扩展。

从视觉的角度看，像素具有块状特征，这和显示器的显示原理有关。以TFT-LCD液晶面板为例，像素点的块状特征来源于彩色滤光片的结构（图2-5）。在彩色滤光片中，红、绿、蓝三种滤光点组成了矩形的模组，比如3×3的形式，这就是像素块状结构的基本形状。

在像素块状结构的基础上，很多针对位图处理的设计软件就将画布设定为矩形结构，容纳着不同数量的像素块。比如在Adobe

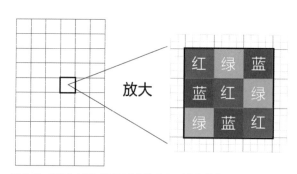

图2-5　TFT-LCD 显示屏中的 RGB 滤色结构

Photoshop这个软件中，我们可以使用1像素大小的铅笔工具在画布上单独绘制像素点、像素画或者图标图案等。应该说，位图即是由像素点构成的图像格式，位图处理的基本内容就是对图像中每一个像素点的处理。了解这个原理，我们就可以解释很多位图处理的原则。比如，我们无法利用简单的图像尺寸扩大化来增加图像的有效信息，因为扩充出来的像素点只是在原有基础上的简单重复和机械插值而已。

如果说个人计算机软硬件的发展奠定了像素点的基本表现形态，巩固了人们的认知，那互联网的普及则让人们与像素点的关系越来越近。由于早期网络传输速度的限制，网页设计人员大量使用像素设计方法来为网页瘦身，这个过程就是凝练像素表现方法的过程，这也是像素化设计方法得以发展的原因。虽然今天的宽带速度已大大提高，但像素化设计方法所约定俗成的表现方法与形式仍然是网页页面、图标设计的主流，并已经成为超越现实局限之上的一种设计规则。

总的来说，基于像素点的设计方法对于每个像素点实现了充分利用，在实现图片或图标面积精简的同时并没有损失掉图形图像传播的核心内容，反而还增添了简约概括的趣味。比如类似于QQ秀的像素画创作，相对于普通数码照片有着别样的视觉趣味（图2-6）。同时，这种像素化创作也已经成为元宇宙时代数字艺术创作的重要类型（图2-7）。

图2-6 QQ秀与来源图片的对比

图2-7 具有像素画形态的加密数字艺术作品BANYAATU系列（设计者：刘立伟）

除了像素点本身，利用计算机软件还可以创造出很多包含多个像素点的点状对象，比如一粒小小的圆形糖果等。但这种意义上的点与传统绘画并没有什么不同，只是创作工具改变了而已。从这个角度来看，这样的点形状并不具备像素层面的基本特征。

2. 像素点的表现形态

（1）个体表现。在设计中强调每个像素点的表现力是一种常见的手法。一方面，在普通的像素图像中我们虽然无法直接感知个体像素的存在，只能感知图像的全貌，侧重于整体视觉内容。另一方面，对于像素点的强调往往造成一种超越于功能之上的视觉体验。将二者结合起来就构成"近观"与"远观"双重展示效果。

像素的个体表现包括像素单元的抽象以及像素个体组合形式两个方面。一方面，像素点构成的形状具有很大的抽象性、概念性和结构性。从形状的角度来看，像素个体表现即有限的正方形态的表现。这里的抽象是指普通图像信息组成方法中舍弃个别的非本质属性，抽出共同的本质属性的过程。另一方面，像素点的基本形状为块状和立方体结构，这就决定了像素类型的形状有着块状的延伸，这种形状基本点不会因设计作品体量的加大而消解，会持续营造和维护像素个体的表现力。

在构成原理中，分散的点具有强烈的视觉集聚性，可以为设计添加精致、固化、提醒等视觉感受，同时也能降低大面积重复性图案所造成的审美疲劳，成为简约设计的必要装饰（图2-8）。

图2-8 阿根廷设计师Agustina Huarte的设计作品

由于像素有平面化和立体化等形态，表现特征也有所区别。二维像素形状以正方形为主，其联想属性包括锐利、稳定、单纯化等。如果弱化这种属性，则像素趋向营造普通视觉图像；如果强调这种属性，则具体内容弱化，形式感增强。三维像素形状以正方体为主，特别适合建筑和环境艺术设计的范畴。这种像素形态的三维空间具有稳定、开阔以及便于组合再生等特点，有利于成本控制，同时也为施工带来便利。

从设计韵律的角度来看，在有规律的版式中加入一定变化，就会形成强调的效果。像素由于形制简单，同时像素点的方位也比较规范，可以方便地制作特定符号来实现视觉引导功能（图2-9）。

图2-9 第五届斯洛文尼亚视觉传达双年展展览视觉设计

在新媒体设计中，对于以像素点为代表的点的个体表现强调，可以形成特殊形状的图像构成元素。需要说明的是，可以将其他形制的点也划归到像素点的概念中来，但前提一定是数字手段的构建与排列形式，形成严谨的轮廓与均匀的排列，而不是手绘或自然形成的点状图案。

（2）规则排列。像素的规则排列体现了默认状态下像素点以矩形形态相邻组合的排列方法。规则排列可以让每个像素孤立的个体形成合力，强化形式感。规则排列是设计师眼中的"灰度色"，可以在实践中作为一种较为安全的过渡装饰。常见的规则排列包括点排列与线排列等几种形式。

像素点的密集排列成为一种点状装饰面，形成一定的节奏与韵律，在起到装饰作用的同时，不会影响设计主体的表现，适合作为背景使用。像素点按照特定方向延伸就构成像素线条，比如斜向重复排列的点可以模拟斜纹样式，是网页视觉设计中的常用手法（图2-10）。

图2-10 不同的像素模块单元构成的背景图案

像素点的肌理是典型的像素视觉表现特征，有规律排列的像素点具备背景装饰的肌理，可以丰富视觉装饰表现。像素线条驱动的肌理有着自身鲜明的特征，有着齐整和轻灵的特点，在商业设计中也多有应用（图2-11）。

（3）不规则排列。像素不规则排列，从视觉上可以将其看作趋近传统绘画的图案形式，或者说是一种远离了规则图案排列的"非正统图案"。在消解了排列规则之后，像素点可以承载更多信息，生成更强的可读性（图2-12）。

典型的不规则排列注重在"无序"中构建"有序"，体现在反常规的构成手法中，突破基础性的设计约束，否定一般意义的"合理性"，能够实现特定创作目的。像素构成的无序是建立在有序基础上的，二者之间的张力是自然形成的，可以利用这种张力进行更多的设计与创作实践。

图2-11　Santa Rosa咖啡包装设计（设计者：Yago Barbosa）

图2-12　某网站视觉设计

二、线

新媒体设计范畴内的线有两种状态，即像素点的位图化延伸与特定的矢量图形算法。

第一种，在像素点的基础上，可以将线理解为点的延伸。数字图像中，这种线的表现以像素点为基础重复排列，包含了纯粹、严谨等多种特性，适合于网页装饰性表现，比如虚线等（图2-13）。

Lorem iPhotoshopum dolor sit amet, consectetuer adipiscing elit. Nullam gravida enim ut risus. Praesent sapien purus, ultrices a, varius ac, suscipit ut, enim. Maecenas in lectus.Donec in sapien in nibh rutrum gravida. Sed ut mauris. Fusce malesuada enim vitae lacus euismod vulputate. Nullam rhoncus mauris ac metus. Maecenas vulputate aliquam odio.

Duis scelerisque justo a pede. Nam augue lorem, semper at, porta eget, placerat eget, purus. Suspendisse mattis nunc vestibulum ligula. In hac habitasse platea dictumst.

图2-13　由像素点组成的图像单元（左）在图像或网页中规则排列而成（右）（作者自绘）

在像素画创作中，像素点的规律排列在结合一定的角度、色彩、装饰细节安排之后，可以营造出更为细腻、别致的视觉特征。比如像素大楼的设计，由全世界的像素画爱好者依靠互联网共同建成，大楼最后的显示高度达到了数千米之巨。虽然像素大楼的每一层设计都体现了艺术家各自不同的艺术创意，但针对像素线条精益求精的打磨是作品共同的特征（图2-14）。

图2-14　像素大楼（局部）

第二种，可以将线理解为一种算法，即计算机通过定位两个点的位置和相关算法将其连接，形成线的概念，这就是矢量图形算法。这种概念并不包含像素的填充，但为了让设计师能够直观地把握，矢量软件往往用一条参考线（路径）来表示，但不应该将其与前面提到的像素线概念混淆。矢量路径线有着更为自由的表达，而要将路径线运用得游刃有余，除了软件方面的操作，更重要的是设计师本人创意与手绘方面的能力保证。

在新媒体艺术设计中，线要素的表现作用主要有以下几个方面。

1. 网页版式的装饰性

由于网页设计背景图片的重复性，哪怕只有一个像素点也可以排列成线、面。在这种情

况下，比较安全的做法就是将线条的宽度限定在1像素宽，除了起到规划模块的作用，还有着严谨、精巧的优势，为设计作品的品质加分。将设计细化到1像素的宽度是新媒体艺术设计的独有特征，有利于培养设计师细腻、敏锐的实践操作能力。有限的线段长度还可以构成特定形状，这在图标设计中较为常见（图2-15）。

2. 文字的像素化显示

传播媒介的不同使得文字显示的样态也不同，比如户外印刷品与网页设计中的文本表现是截然不同的。在网页设计中，字体形态分为消除锯齿和不消除锯齿两种。消除锯齿后的字体圆润、细腻，带有灰度边缘填充，适合大尺寸文字的输出；不消除锯齿的字体精简、锐利，像素点表现为单一颜色，但适合在液晶屏幕上表现小尺寸文字，比如网页中的9pt、10.5pt宋体字等（图2-16）。随着网速的不断提升以及显示器尺寸的不断扩大，目前网页设计中的文字已经很少使用过小的宋体字，一般都以较大的微软雅黑字体为主。即便如此，了解这种网页版式设计中曾经比较流行的文字处理方式，作为常识性学习和特殊情况下的文字应用也是很有帮助的。

图2-15 一组像素图标设计

图2-16 Adobe Photoshop软件中的字体表现形态

3. 数字界面的应用与象征

信息化设计是当前较为流行的一种设计形式，其中就包括很多线条状的设计形态以表达数量、边界和肌理等内容。另外，很多基于显示屏显示的软件常用线条来构建文本框、图片框等模块元素；在动态效果中，线条还可以表达模块间的联系、任务进度等。基于这种应用习惯，数字设计中的很多对象都常用线条轮廓来表示，比如科幻电影中智能眼镜对普通物体的识别，往往都会使用线条轮廓图案来点缀；电子游戏中的人机界面设计也带有强烈的数字化视觉特征；一些工业产品的信息展示也常用带有光感的线条来做装饰（图2-17）。

图2-17 部分科幻类题材的游戏界面设计

4. 虚拟的线与网格

设计软件都会有网格与参考线的配置，这些无法最终输出到成稿中的线条对设计过程却有着极大的帮助。此外，标志图形设计中也常用标准化辅助图形来制图，最终成品图形可能只包含了辅助图形的一部分，但整个绘图过程体现出的虚拟路径和指示对于作品完稿是不可或缺的（图2-18）。

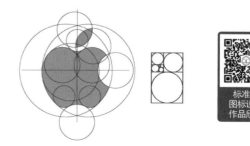

图2-18 苹果公司标志的标准化制图

三、面

由于新媒体平面显示的特性，使得"面"这个基本要素成为视觉传达设计的一个重要基础。面又分为两种形态：一是形状本身，即由线条构成的模块型元素，辅之以填充色组成面的状态；二是整体版面，其范围因设计对象不同而不同，比如计算机屏幕、浏览器内容显示区域、软件界面或者软件中的某一个对话框等。

1. 形状

形状是平面设计中与面相关的重要概念。形状由线条与填充两部分构成，在很多设计软件的填色模块中都有体现。比如，Adobe Animate软件关于设计对象的填色分为"笔触颜色"和"填充颜色"两个部分，前者一般针对形状边缘的笔触线条，后者则针对内部填充。填充又分为纯色填充和渐变色填充两种。

单纯由线条轮廓构成的形状已经可以表达出基本的对象特征。在数字设计中，这种线轮廓往往有着一种提炼与抽象的意味。在此基础上，纯色或渐变色填充可以强化这种对象的附加属性，让整个设计更为丰满（图2-19）。

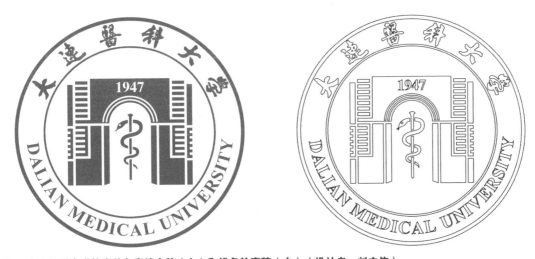

图2-19　大连医科大学校徽的色彩填充稿（左）和线条轮廓稿（右）（设计者：刘立伟）

从软件操作的角度，先要接触、学习和应用纯色填充，用来制作一些平面化的设计对象。有些设计需求则需要渐变填充的参与，比如包装设计效果图、网页或软件中的按钮、手机广告图片的光泽等。掌握一种软件渐变填充并不难，但如果因此而滥用渐变，会让设计作品变得雷同而无趣。除了渐变，数字化的图案填充与肌理表现同样需要慎重使用。

2. 整体版面

整体版面涉及的"面"是与形状不同的另一种概念范畴，是设计元素存在的空间，也可以看作是版式设计的舞台。版式设计是在设计之前必须要考虑的事情，但它不专属于新媒体设计。在印刷设计时代，版式设计已经发展成熟，诞生了很多经典版式设计理论，比如网格化设计等。如今，除了数字媒介本身的版式设计需求之外，数字出版软件的不断成熟使得印刷品的排版工作也彻底归入数字媒体设计的范畴。需要注意的是，由于数字媒体显示条件的某些限制，如像素尺寸的限定以及鼠标响应等，数字媒介版式设计与印刷品还存在着很多区别。

与版式联系紧密的概念是构图，旨在使设计中所有不同要素统一起来构成整体，体现整体与局部的协调和统一。

组成面的不同部分依据主要对象和周围空间的关系可以派生出"积极"和"消极"两种空间状态。其中，"积极"的内容主要指核心内容与对象，"消极"的内容则以留白和虚空间为主。新媒体设计中的消极空间有着一定的存在价值，比如在网页版式设计中，两侧的信息栏未必一定要塞满广告图片，留有一部分空白可以避免喧宾夺主。

与版面相关的概念还有平衡、透视、重复、韵律、联想、抽象、风格、强调、排版等，这些组合性元素在传统设计理论中都有经典的论述，在新媒体设计范畴内也同样适用，只是基于浏览方式的区别而有些不同罢了。

表2-1列举了传统与新媒体设计范畴相关版面设计概念对比。

表2-1　传统与新媒体设计范畴相关版面设计概念对比

概念	基本理论	新媒体设计应用举例
平衡	版式中各部分、各要素的比较关系，对象的尺寸、组合形态、颜色、肌理等属性可以形成视觉上的"重量"，并确定整体版式的焦点所在。不平衡的状态会制造张力，达到一定的设计目的。常见的平衡布局有三等分、辐射、结晶等	在有限的浏览面积中，侧重不同数量的列结构的平衡、主题图片和细碎的栏目图片的平衡、内容页高度与两侧边栏的视觉平衡等。针对手机和Pad等设备，还要考虑到单手、双手把控设备过程中按钮设置的科学性以及设备旋转带来版式变化后的版式调整等
透视	从某个角度看一个物品或一个场景的方式，包括一点透视、两点透视、等角透视、扭曲透视等	三维设计软件让透视成为理所当然的事情；二维版式的创作一般不需要进行额外的透视安排
重复	在版式设计中对某种元素的反复使用	在菜单设计、表格设计中使用严谨的重复，不必让每个按钮和单元格形态都有区别（可以有个别特例）
韵律	基于重复的一种节奏表现，分为线性韵律和非线性韵律。韵律可以通过调整和布置来实现	针对网页背景设计，在内容模块重复的前提下，要让韵律表达得流畅自然；对于菜单设计而言，可以强调某一个特色功能按钮；另外，菜单整体连续性的响应也可以生成韵律
联想	符号学内容，通过一种事物联系起另外一种事物，分为所指和被指两部分。视觉上，联想又分为符号性联想、感觉联想、比较联想等	计算机图标设计的基本手段，很多已经形成定式，比如用地球来代表网络、用盾牌来代表防火墙等。与苹果图标写实风格相比，PC系统图标设计的联想特征更为明显
抽象	与写实相对，对写实的背离	数字艺术创作中多有使用，抽象与联想联系密切
风格	由特定技巧形成的整体外观。上升到艺术发展史的层面则包括了抽象表现主义、现实主义、波普艺术等	在各类传统风格的基础上，增加了一种数字艺术风格。此外，针对不同设计软件，也会形成不同的风格，比如矢量和位图风格等
强调	将某一部分的信息强化，要兼顾平衡与整体性	网页中对某一元素、某一模块的强调手法，可以借助色彩变化、动画等手段
排版	一个全局性的概念，包括布局、风格和文字等	具备与新媒体设备以及阅读方式相符的新型版式设计

四、色彩

色彩是与点、线、面联系紧密的一种设计元素，特别是在形状表现中发挥着重要的作用。也有设计师将色彩在视觉传达中的应用与科学、文化和时尚等因素联系在一起。新媒体艺术设计拥有强大的色彩构成和选择系统，助力设计师的无限创意。当然，这种强大的功能也会带来一些困扰，比如液晶屏幕上的颜色并不是都能被如实地转换并印刷出来。对于这个问题，比较稳妥的方式是参照印刷色卡，找到相似的安全色；或者找到数字版本的各类典型色彩，比如中国传统色彩、日式色彩以及每个年度网络上发布的流行色等。

计算机显示器显示色彩的方法叫作"加色法"。在这种方法中，光源发射出一种特定的光波，可以被眼睛感知到。不同波长的光混合形成色彩，比如红色和绿色混合成黄色、蓝色和绿色混合成青色、蓝色和红色混合成洋红等（图2-20）。大多数设计软件会提供多种色彩系统，其中RGB系统是较为常见的一种，可以在屏幕上精确地显示颜色。对于CMYK印刷色彩，液晶显示屏只能做到近似的模拟，需要结合色卡和印刷样张来不断校准。如果某些要印刷的样品在屏幕上显示得不准确，多是CMYK色彩导致的问题。

图2-20　包含六种基本颜色（RGB和CMY）的色环

新媒体设备显示的图像色彩有三种基本属性，即色相、饱和度和明度。这三种属性在很多设计软件的颜色选取和调整对话框中都可以看到，比如Photoshop中的"色相/饱和度"对话框。色相（hue）指色彩环上不同位置的颜色，调整色相，相当于在色彩环（条）上线性移动，改变颜色表现。饱和度（saturation）指颜色的纯度。纯度高的颜色夺目而肯定，纯度低的颜色柔和而低调。明度（lightness）指色彩的明暗属性，以黑色与白色作为两个端点进行区域界定。色相、饱和度和明度三种属性定义了色彩的唯一性。

色彩各异的
新媒体设计
作品欣赏

总的来说，硬件设备的更新换代让计算机的色彩显示能力越来越强；网速的大幅度提升更是解放了网页中对图片色彩数的限制。这种情况下，仍然选择GIF索引色（256色）的设计师看中的不再是图片的小巧，而是其纯净的色彩表现。对于如今的新媒体设计者而言，不需要在创意和色彩限制之间做过多的权衡，重要的是选择最适合的色彩组合为作品增色。

对于中国设计师而言，除了研究新媒体色彩的普遍规律和特征，还要花些时间将中国的传统色彩应用到新媒体设计中来，这对于传统题材的设计项目而言是必不可少的工作。中国传统色彩凝结了传统文化与智慧，体现中国设计的独特风格（图2-21）。当然，由于中国传统绘画中的点、线、面表现是独具特色的，因此，前面提到的点、线、面也有着与传统文化对接的空间。时下，更多国内设计师借助新媒体艺术设计手段来表达包括二十四节气、传统节日在内的各类传统文化内容，并借助微信、微博等新型社交媒体进行传播，已经成为当代中国艺术设计的一大特色。

| 胭脂 #9d2932 | 缃色 #f0c239 | 黛 #5d513b |
| 妃色 #ed5736 | 黛 #494166 | 茶白 #f3f8f1 |

图2-21 几种中国传统色彩名称与模拟的RGB值

第三节 新媒体艺术设计扩展要素

除了点、线、面以及色彩等新媒体艺术设计基本要素，三维空间和时间线创作也是新媒体艺术设计的重要内容，可以将其划归为扩展要素。

一、三维空间

由面延伸出的可感知的三维空间也被称为虚拟空间，但严格说来，平面媒体中的空间概念仍然属于平面基础上的模拟，人们依靠视觉接纳与心理认知来完成设计对象二维至三维的转化。理性考察三维空间的属性，已经不再是平面设计的任务，而是属于工业设计、环境艺术设计乃至建筑设计的范畴。

三维空间实际上就是营造体积的一个结果。体积是平面设计形状的维度延伸，根据实现机制的不同又分为平面化模拟体积与三维模拟体积两种形态。平面化模拟体积与形状并没有什么区别，只是依靠符合透视原理的形状组合成模拟空间，比如利用Photoshop、Illustrator等平面软件制作包装效果图等（图2-22）。平面化模拟体积有时需要渐变色的配合以达到更为逼真的效果。三

图2-22 包装效果图（设计者：刘立伟）

维模拟体积由三维模型构成，虽然也基于显示屏进行平面展示，但软件与程序赋予了三维模型更为真实的空间属性。

三维设计技术的诞生和普及大大提高了设计与工程效率，比如AutoCAD、3ds Max、Rhino等软件一直都为建筑、景观、广告场景等设计工作提供有力支持。与此同时，三维技术呈现出来的设计作品从视觉层面而言仍然遵从着很多传统标准，技术与美二者的权衡在这里得到了充分体现。美国新媒体艺术家詹姆斯·戈登·班尼特（Bennett J. G.）认为："几乎每一项用来制作三维图景的技术都刺激了人们的视觉功能。对设计师来说，理解了工作的原理之后，运用这些技术就会变得更加简单。"❶

需要强调的是，越来越多的平面设计师开始使用Cinema 4D等3D表现软件来制作平面设计作品，特别是应用效果展示部分。使用3D表现软件渲染平面设计作品可以灵活地选择角度、应用材质，营造细腻多变的产品展示效果（图2-23）。

Cinema 4D
作品欣赏

图2-23　利用Cinema 4D软件制作包装效果图

二、时间（影视与动画）

将时间作为设计要素来考量，就形成了设计的动态表现形式，即动画。二维与三维空

❶ 詹姆斯·戈登·班尼特（Bennett.J. G.）. 新媒体设计基础[M]. 王伟，王倩倩，译. 上海：上海人民美术出版社，2012.

间都可以进行动态设计，后者也常用"四维空间"来描述。一方面，可以在网页空间中按照一定的时间间隔改变图片或文字的内容、位置形成简易的动画效果；另一方面，类似Premiere、Animate、After Effects这样的软件都设有时间轴，可制作出精致、丰富的影视或动画内容（图2-24）。反过来说，动画却不是新媒体设计的专属，手绘动画同样有着独特的视觉表现和艺术价值。

图2-24 多帧动画构建的时间线示意

动画的设计功能体现在对现实的模拟、完成视觉引导、形成特殊气氛和主观艺术创作等几个方面。到了动画这个阶段，对前面提到的诸多要素的整合将更为复杂。比如节奏这一项，动态图像的节奏涉及更多技术介入与艺术构思。

随着时间线技术的不断普及，越来越多的设计师为自己的平面设计作品同步打造动态展示，比如品牌形象的动态展示，可以进一步丰富品牌的内涵和特质，给人留下深刻的印象。

动画的效果无疑是绚丽多彩的。针对这一点，班尼特认为："如果它只是表面上的装饰，那么它可能就不应该属于这个设计（指新媒体设计）了。"❶一般而言，少一些不必要的炫技，做好核心内容是设计之大道所在。

思考

1. 为什么说新媒体设计具有技术与艺术的双重性？
2. 结合具体实例说明技术与设计的联系。
3. 新媒体艺术设计的基本要素都有哪些？各自都有什么特性？
4. 中西方设计师在运用色彩方面有哪些各自的特色？
5. 新媒体艺术设计的扩展要素都有哪些？

❶ 詹姆斯·戈登·班尼特（Bennett.J. G.）.新媒体设计基础[M].王伟，王倩倩，译.上海：上海人民美术出版社，2012.

第 3 章

数字媒体艺术设计与行业推动

今天的媒体时代是数字媒体和传统媒体混合存在的时代。数字媒体强调电路开与关的数字性，而传统媒体注重模拟性。存在很多数字媒体和传统媒体的对应概念，比如数码照片与银盐照片、CD 唱片与音乐磁带、电子书与实体书等。数字媒体与传统媒体各有所长、各具特色，共同为人们的工作与生活服务。

数字媒体设计离不开相应的设计工具。较为常见的设计工具是各类设计软件，以 Adobe 公司出品的桌面出版与设计软件最为常见，比如 Photoshop、Illustrator、Indesign 等。随着智能手机等移动媒体的不断发展，设计工具逐渐有了移动化的趋势，比如 Adobe 公司就出品了平板电脑版本的各类设计软件，操作方法也由鼠标、绘图板扩充至手指与智能画笔操作。

在数字设计软件背后是软件出品商倡导的数字设计理念，微软、谷歌、Facebook、华为等公司都是数字媒体设计标准确立和推动的重要力量。学习数字媒体设计，不应该只停留在软件操作、图形创意层面，还要了解相关行业动态，各大门户网站的科技频道以及相关的微博账号、微信公众号和视频平台账号也是很好的学习渠道。

第一节 数字媒体设计概述

一、数字媒体设计概念

数字媒体是新媒体的一种描述方式，或者说，目前还没有出现比数字媒体更新的媒体形式。数字媒体是指以二进制数的形式记录、处理、传播、获取信息的载体，具有非1即0的数字性，与传统媒体的模拟性相区别。数字媒体分为感觉媒体、逻辑媒体和实物媒体。感觉媒体包括数字化的文字、图形、图像、声音、视频影像和动画等；逻辑媒体作为编码形式位于感觉媒体的下层并支持其表现；实物媒体则是感觉媒体、逻辑媒体得以存在的物质形式，包括编码、存储、传输、显示设备等。

从媒体的传播角度来看，数字媒体作为一种媒介对社会发展有着重要的推动作用。20世纪原创媒介理论家马歇尔·麦克卢汉（Marshall Mcluhan）曾经提出著名的"媒介即讯息"理论（图3-1）。该理论的基本描述如下：媒介本身即是一种特殊的讯息。随着

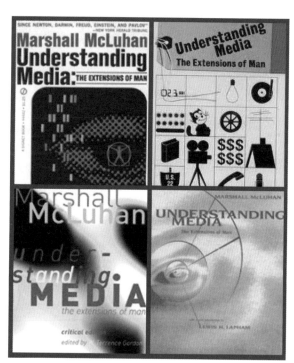

图3-1 《理解媒介》的各种版本

时间的推移，媒体讯息的具体内容已经被人遗忘，而媒介类型本身更容易被人记住，会传达出很多时代的讯息。我们可以联想，对比一把竹简和一部手机，其本身就在表达它们所处时代的不同特征，包括人们的生活、工作、思考问题的方式和精神面貌等。根据这一理论，数字媒体既是传播渠道，也是传播内容，其必然拥有双重表现特征，即所容纳内容与自身形式两个方面，二者都可以成为艺术设计的研究对象。

从艺术设计的角度看数字媒体，其内容主要包括用软件与技术创作作品，实现功能并赋予美感。数字媒体设计是20世纪90年代以来设计领域出现的一种新形式，结合了"艺术学"和"计算机科学与技术"两个学科，涉及包装、广告、印刷、出版、影视、游戏、互联网、室内装饰、工业设计、服装等视觉设计行业。数字媒体设计与数字设计、数码设计或者与个人艺术创作相关联的（电脑图形设计）等概念都有重叠之处。

二、数字媒体设计定位

因研究角度的不同，数字媒体也有着不同的角色定位，体现出概念内涵与外延两个层面的特点。

（1）数字媒体设计是传统美术与设计专业能力的补充。借助Photoshop、Painter、3ds Max等二维或三维设计软件，传统美术和设计行业的设计师可以采用新的设计工具与手段创作作品，同时也可以很方便地将作品应用到网络传播媒介中。在数字化创作中，基于设计功能和视觉美学的基础能力仍然是主体，只是在适应新媒体形式的过程中会有一些手段调整。过于夸大数字媒体设计能力，容易将设计引向形式化、表面化而缺乏人文、美学与设计内涵。为了满足艺术家和设计师对数字手绘的需求，设备制造商也在不断地推出性能更为优异的工具（图3-2）。

图3-2　可与其他设备协作绘图的Huawei MatePad Pro

（2）数字媒体设计分为技术和设计两个方向。技术方向，可以归入计算机图形学的范畴。计算机图形学（Computer Graphics）利用数学算法将二维或三维图形转化为可在计算机显示的静态或动态位图形式，主要研究内容包括动画、对象表示、光照模型、表面绘图技术和纹理映射以及计算机显示领域常见的OpenGL技术等，是人们利用计算机进行图形设计的基础。

设计方向，主要体现在设计软件的应用层面，相当于用户与计算机图形学之间的人机交互接口，人们不必掌握过于高深的技术就可以利用计算机实现特定的视觉效果。数字媒体软件的不断发展与升级离不开数量众多的软件厂商的推动，比如Adobe、Autodesk等公司；也离不开微软、谷歌、苹果、华为等公司利用自身影响力不断强化的数字媒体设计。

CGW（Computer Graphics World）杂志封面欣赏

第二节　数字媒体设计软件与应用

可以按照数字媒体设计的种类将软件大体分为图像处理、平面设计、三维设计等类别，每种类别的功能又有重叠，并与特定的厂商对应。因篇幅所限，本节以应用相对较广、适合学生学习掌握的几种设计软件为例进行讲解。

一、图像处理软件

图像处理面对现有图像素材进行修改，是数字摄影创作的一个重要环节，也是数字媒体设计的一种常用手段。代表性的图像处理软件有Adobe Photoshop、Instagram等。

1. Adobe Photoshop

Adobe Photoshop是由Adobe公司开发的图像处理软件，主要面向位图图像进行图层、路径、色彩、蒙版、通道等方面的操作，同时利用自带与第三方开发滤镜，还可以实现特殊的视觉效果（图3-3）。

图3-3　Photoshop CC 2022软件界面

Photoshop的主设计师是密歇根大学的教授托马斯·诺尔（Thomas Knoll），软件原型是一个叫作Display的用来显示灰度图像的软件。诺尔和从事电影特效制作的哥哥约翰·诺尔（John Knoll）一起将Display软件不断完善，增添了Level、色彩平衡、饱和度等经典功能，最终将其命名为Photoshop（图3-4）。1989年4月，Adobe公司获权发行诺尔兄弟的这款软件。

图3-4　早期Adobe Photoshop软件包装

在20世纪末，随着电脑的普及，美国印刷工业将包括分色在内的很多环节放到了印前环节（pre-press）。Photoshop 2.0版本增加的CMYK功能正符合这一趋势，这引发了它在桌面印刷行业的普及和流行。从那时起，Adobe公司也被长期看作是桌面印刷行业的先行者和领导者。

在20多年的发展历程中，Photoshop经历了多次重要的版本改进，其中包括很多里程碑式的创新，比如图层、历史功能、RAW格式支持、移动版本等。考虑到Photoshop是很多设计师最初接触设计行业的选择，其发展变化对于数字设计习惯与特征的影响是很明显的。也正是因为这个原因，Photoshop总是在添加各种本不属于图像处理的功能（如路径、逐帧动画制作、3D图形等），满足了图像处理与一般设计任务的需要，被用户戏称为设计软件"万金油"。多了解诸如版本升级、重大改进甚至是软件出品公司的历史和新闻动态等设计操作之外的内容，可以让设计师手中的软件变得更为立体、生动，对于提升设计师的设计软实力也大有帮助。表3-1是Photoshop历次版本开发过程中的几个重要改进。

表3-1 Photoshop历次版本开发情况

时间	版本	新增功能与特色
1989年	Photoshop 1.0	
1991年	Photoshop 2.0	CMYK颜色、钢笔工具；最低内存需求增至4MB
1993年	Photoshop Windows版本（2.5版）	面板设置与16-bit文件支持
1994年	Photoshop 3.0	图层功能
1997年	Photoshop 4.0	用户界面与其他Adobe产品统一化
1998年	Photoshop 5.0	历史功能
1999年	Photoshop 5.5	支持Web功能、包含ImageReady 2.0
2000年	Photoshop 6.0	新增形状、图层风格和矢量图形
2002年	Photoshop 7.0	修复画笔等图片修改工具、文件浏览器等功能，后又增加Raw格式支持
2005年	Photoshop CS2（9.0）	RAW3.x、智慧对象、图像扭曲、镜头校正滤镜、智慧锐化、多图层选取、64位Mac系统等
2007年	Photoshop CS3（10.0）	全新的用户界面
2008年	Photoshop CS4（11.0）	基于内容的智能缩放、64位操作系统、更大容量内存等
2013年	Photoshop CC（Creative Cloud，14.0）	Behance集成以及Creative Cloud云功能
2014年	Photoshop CC 2014	智能操作增强、3D打印功能等
2015年	Photoshop CC 2015	模糊操作增强、Creative Cloud 库等
2019年	Photoshop iPad版	
2021年	Photoshop 23.0	同时推出第一个网页版Photoshop

Photoshop软件的主文件格式为psd，可以容纳图层、路径等各种源信息；通过psd文件可以输出jpg、gif、tiff等多种文件格式。

"选区"是理解Photoshop工作模式的一条主线，包含了选框选区、路径、蒙版、通道等一系列相关联的工具与方法，这些构成了Photoshop图像处理的核心内容（图3-5）。选框选区、路径、蒙版、通道四种选区要素涵盖了选框、套索、魔术棒、钢笔、笔刷、渐变等一系列工具，与图片调整系列功能相配合，可以完成相应的图像处理任务。四种选区要素之间的转化关系可以通过相关的操作、工具与命令实现。

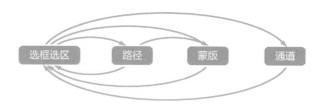

图3-5　Photoshop选区主线四种要素之间的转化关系

2. Instagram（Facebook产品）

Instagram是一款运行在移动平台上的应用，用于分享随时抓拍并进行滤镜处理的图片并建立与拍摄者的互动，由凯文·斯特罗姆（Kevin Systrom）和麦克·克里格尔（Mike Krieger）联合开发，于2010年10月正式登录苹果应用商店（图3-6），Instagram

图3-6　Instagram应用标志

上架一周即拥有了10万注册用户。2012年10月25日，Facebook以总值7.15亿美元收购了仅问世两年的Instagram，凯文·斯特罗姆在这笔收购中个人获利4亿美元，只有13人的开发团队也一并纳入Facebook公司的管理，成为互联网时代的又一个传奇故事。

严格说，Instagram只是一种网络应用，还称不上数字媒体设计软件；但Instagram创新性地将老式柯达相机的成像效果以一键滤镜生成的形式展现在用户面前，也有着自己的图像处理流程。对于娱乐级应用而言，用户完全可以舍弃Photoshop烦琐的图像处理步骤而转向Instagram。

由于Instagram主要面向移动媒体平台，因此它与Facebook、Twitter（推特）等主流社会化媒体有着无缝连接的先天优势，这是本地化图像处理的一种突破，也是图像处理新媒体化的典型代表（图3-7）。Instagram的流行代表了媒体形式和媒体内容的一次新的融合，进一步诠释了新媒体设计的本质。西斯特罗姆在知名科技博客Business Insider的一篇报道中提到，Instagram并不是一个照片分享软件，而是一家媒体公司。"我们将自己形容为具有破坏性的娱乐平台，通过视觉媒体实现交流。"

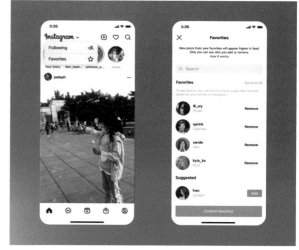

图3-7　Instagram应用界面

Instagram类软件的流行将"轻影像"概念推到大众面前。轻影像是与手机媒体相关的概念，指利用手机拍摄、修正并传播的一种影

像形式，包括图片和视频等。轻影像的"轻"体现在两个方面：一是影像尺寸和文件大小相对于专业相机拍摄的文件要小很多；二是影像的传播要比影像展、印刷作品集等传统形式更迅速、更广泛。手机硬件与应用的不断升级是轻影像继续发展的保障。

二、矢量图形设计软件

1. Adobe Illustrator

Adobe Illustrator是一款工业标准的矢量插画软件，在出版、多媒体和网络图像等方面有着广泛的应用，也可以制作高精度线稿（图3-8）。针对位图与矢量图两种数字图像格式，Adobe公司分别拥有Photoshop和Illustrator两款设计软件产品与其对应。

图3-8　Illustrator CC 2022软件与启动界面

最初的Illustrator只是Adobe公司内部的字体开发和PostScript编辑软件，仅适用于苹果公司麦金塔计算机，1987年1月正式发布第一个版本。随后，Illustrator经历了十余个版本的升级，演变过程与Photoshop有相似的地方，比如Creative Suite套装的收纳、Creative Cloud版本的推出等。

Illustrator软件的主文件扩展名为ai，可以容纳路径、图层等各种源信息；通过ai文件可以输出psd、jpg、gif等多种文件格式。Illustrator与Photoshop的路径可以相互重用，大大提高了设计效率。

与Photoshop等位图处理工具不同，Illustrator软件在设计和操作过程中有着独有的一些方式，体现了矢量化数字设计的轻便性。比如，绘制一个矩形图形并改变填色，在位图处理中要经历"选区设定"和"填色"两个阶段，而矢量绘图只需要直接创建图形即可，填充色将

自动赋给图形（图3-9）。另外，位图经过反复填色会出现色彩不准确的边缘，而矢量图形不会有这种情况。

此外，Illustrator软件在图形管理、颜色模式、画布设定等方面也有着自己的特点。Illustrator软件虽然也具备图层模块，但因为插画创作生成的图形一般都会很琐碎，因此对于图形的管理主要在画布上依靠选择工具、组等功能来实现；Illustrator软件的色彩处理细分为填色和描边两种模式，与图形的两种结构相对应，这种设定可以有针对性地创建并修改图形的色彩；Illustrator软件的画布与位图画布也有很大区别，属于一种动态画布形式，即针对整版设计内容自定义画布的形状和数量，最终可以实现多画布同时输出。

图3-9　Illustrator软件制作的图标示例

2. CorelDRAW

CorelDRAW是由总部位于加拿大的Corel公司出品的一款矢量图形处理软件，在标志设计制作、模型绘制、插图、排版及分色输出等领域应用广泛，至今仍受到很多资深设计师的青睐。同时，因为CorelDRAW进入中国设计市场较早，在很多方面还有着垄断性的应用。比如，很多印刷厂仍然在使用早期版本的CorelDRAW软件，使得设计师不得不将设计稿的版本进行转化。

Corel公司由迈克尔·科普蓝（Michael Cowpland）博士于1985年创建，并在1989年开发出CorelDRAW的第一个版本。这个版本最突出的特点是引入了全色矢量插图和版面设计程序，这对于设计软件领域来说是难得的创新。1993年，CorelDRAW 4版本加入了多页面版式设计功能，为印刷品设计提供了便利。1999年发布的CorelDRAW 9是很多设计师较为熟悉和常用的一个版本，在颜色、灵活性和速度等方面都做了重大的改进。2010年，CorelDRAW X5作为专业平面图形套装CorelDRAW Graphics Suite X5的一员发布，其他重要的成员还有CorelPHOTO-PAINTX5、CorelPowerTRACEX5、CorelCAPTUREX5、CorelCONNECT等，整个套装拥有五十多项全新及增强功能，其中包括条形码向导等实用的子程序。目前，该软件最新的版本是CorelDRAW Graphics Suite 2022版（图3-10）。

图3-10　CorelDRAW官方网站首页

需要说明的是，CorelDRAW也包括一套图像编辑体系，只是相对而言，其工作形式还是以矢量绘图为主，与其他矢量绘图软件的共享互通也较为密切。

CorelDRAW软件的主文件格式为cdr文件，可以容纳各种设计源信息；通过cdr文件可以输出psd、jpg、gif等多种格式的文件。在CorelDRAW与Adobe系设计软件的协同工作过程中，还需要注意一些特别的步骤与细节。

三、版式设计软件

前面提到的Photoshop、Illustrator和CorelDRAW等软件都可以完成不同难度的排版任务，但如果进行专业排版，还是要选择Adobe InDesign、方正飞腾创艺、QuarkXPress等软件。

1. Adobe InDesign

Adobe InDesign是一款面向公司做专业出版方案的排版设计软件，由Adobe公司于1999年9月1日发布。这款软件的前身是Aldus公司（1994年被Adobe公司收购）于1985年推出的PageMaker软件（图3-11）。由于软件的核心技术相对陈旧，PageMaker在与另一款排版软件QuarkXPress的竞争中处于劣势，基于这个原因，Adobe公司推出InDesign软件作为更新换代产品并持续至今。

图3-11　Adobe PageMaker软件的封面与设计界面

InDesign博采众家之长，将QuarkXPress和Corel Ventura等排版软件的结构化优势完美结合，实现了在杂志、书籍、册页等领域更为完善的排版功能（图3-12）。同时，InDesign软件被打造成一个面向对象的开放体系，允许第三方开发程序的功能拓展，大大增强

图3-12　InDesign CC 2022软件界面

了专业设计人员的创意与设计能力。值得一提的是，与QuartXPress对中文市场的忽视不同，Adobe公司专门定制开发了中文版InDesign，针对中文排版功能进行了优化。

从数字设计的角度来看，除了页码自动排列这些特色功能外，以InDesign为代表的排版软件对图片质量的最大化利用也让设计工作变得更为高效。以Photoshop处理版式为例，为了照顾到输出标准，必须在软件中手工将各类图片进行缩放以达到排版要求，图片的像素数量和文件字节数有二次改变的过程，既消耗了时间，也会产生很多大文件。InDesign软件的图片置入模式则不同，在允许用户改变图片显示面积的同时，图片本身并没有产生实质的质量改变，而是固定地与外部源文件进行链接并最大限度地利用该图片的质量。换句话说，在InDesign版式中，各个图片的实际分辨率是不同的，低于输出标准分辨率的那些图片也已经最大限度地将图片质量表现出来，不必改变其真实的文件大小，省时省力。

InDesign软件的主文件格式为indd文件，可以容纳包括可编辑文字、页码、图片链接、矢量图形等各种源信息；通过indd文件可以输出pdf、jpg、fla等多种文件格式。InDesign软件的钢笔工具和路径绘图功能与Illustrator极为相似，也可以在软件中直接进行图形设计。

2. 方正飞腾创艺

方正飞腾创艺是由北大方正集团自主开发生产的一款集图文、表格于一体的综合性排版软件，图形图像处理能力强大，操作模式人性化，特别是对东方双字节文字处理有着优异的表现，是中国出版、印刷行业的事实标准，适合报纸、杂志、图书、宣传册和广告插页等各类出版物的排版输出工作（图3-13）。方正飞腾创艺在国内行业用户市场有着极高的占有率，同时遍及日、韩以及北美等地。

方正飞腾是以王选教授为代表的中国科学家在计算机应用研究和科学领域不断求索与努力的结晶之一。这款汉字激光照排系统为中国的新闻、出版全过程数字化奠定了基础，被誉为"汉字印刷术的第二次发明"。

图3-13　方正飞腾创艺软件包装图

四、音视频剪辑与动画软件

Adobe Premiere、After Effects、Animate等软件的核心结构都是时间线（timeline），只是因操作对象主体（位图与矢量图形）的不同而有区别。从这个角度来看，可以将视频剪辑、GIF动画看作是位图的连续播放，而将Animate动画（即Flash动画）看作是矢量图形的连续播放。与此同时，包括After Effects在内的很多视频特效软件也加入了矢量图形设计功能，Animate软件对于视频的嵌入和编辑也有一定的支持，因此，视频与动画类软件的界限正在逐渐被打破。另外，利用视频剪辑特效与动画类软件制作作品，还需要音频软件与技术的参与。在电视台等专业媒体机构中，考虑到素材采集、编辑和输出等专业流程与需求，常用到一些定制的软件，比如大洋、新奥特等品牌的产品，对于学生来说接触到的机会相对不多，

可通过相似软件掌握基本工作流程，把重点放到音视频作品的创意、结构化处理以及成品标准控制等方面。

1. Adobe Premiere

Adobe Premiere是Adobe公司推出的一款视频编辑软件，与Adobe公司其他软件有着很好的兼容性，广泛应用于视频编辑、广告与电视节目制作等领域（图3-14）。

图3-14　Premiere Pro CC 2022软件界面

由于视频的单帧等同于位图图像，因此Premiere的很多功能都与Photoshop软件有着一定的延续性，体现在画面尺寸、图像变色、替换颜色、画面变形等功能模块中。针对连续的视频片段，软件又包含了诸如过场动画、音频叠加、淡入淡出等特色功能和效果。

Premiere的主文件格式为ppj、prel、prproj等，可以导入和输出avi、mov等文件格式。处理并应用Premiere文件体系还需要在视频编码解码等方面有一定的知识储备。

2. Adobe Animate

Adobe Animate是Adobe公司出品的一款二维动画软件（图3-15），同时也是一种交互式矢量图和 Web动画标准，其前身是Adobe Flash软件。2015年12月，Adobe公司宣布将Flash Professional CC更名为Animate CC，在继续支持Flash SWF文件的基础

图3-15　Adobe官方网站Animate产品主页（局部）

上，加入了对HTML5的支持。

对于先前的Flash软件来说，它来源于Future Wave公司在1995年推出的一款名为Future Splash Animator的动画软件。在不断的版本升级过程中，Flash软件在库、影片剪辑、ActionScript、网络视频、3D场景等方面的功能加强对其进一步发展起到了至关重要的作用。

将Flash软件更名为Animate有一个特定的背景。近些年，由于智能移动设备不断普及，更多页面动画及交互功能使用了HTML5相关的技术，底层是JavaScript应用，所以Adobe公司一方面在2012年停止了对移动端Flash Player插件的更新，同时在软件更名之后，去掉了对ActionScript2.0及更早版本脚本的支持，重点增加了对HTML5页面开发的支持，软件功能有了较大的改变，成为软件更名的一个重要因素。

从平面设计的角度看，Animate软件主要以二维矢量图形的设计形态为主，图形包含了笔触和填充两种形态，对应着不同的颜色选取框。和Illustrator相比，Animate的矢量设计方式更为"轻盈"，比如可以利用选择工具直接将图形的一部分选取并分离、删除等。

从动画设计的角度看，Animate软件有着一套完善的帧操作体系，比如帧、关键帧、空白关键帧、帧位置等，还包括插入、复制、粘贴、删除、清除等操作方式。此外，元件和实例的创建更是为图形的辅助补间动画方式创造了便利。

从互动设计的角度看，Animate内置的ActionScript3.0版本升级了互动多媒体开发性能，运行性能比ActionScript2.0版本提高了十倍以上，开发过程也更为专业。

3. Adobe Audition

Adobe Audition的前身是已经非常流行的Cool Edit Pro软件，初始开发公司名为Syntrillium。Cool Edit Pro分别于1997年和2002年发布了1.0和2.0两个版本，具备了支持视频素材和MIDI播放，兼容MTC时间码以及CD刻录等多种实用功能，得到包括中国用户在内的全球使用者的青睐。

2003年，Adobe公司完成了对Syntrillium公司的收购。Cool Edit Pro改名为Adobe Audition，随着版本更迭，不断增加一些实用与创新功能，如音高校正、频率空间编辑、音讯流输入输出支持、虚拟工作室与乐器、增强光谱编辑等（图3-16）。

图3-16 Audition CC 2022软件启动封面

4. 剪映

剪映是抖音（字节跳动）官方推出的一款视频编辑应用软件，在包括android（安卓）、iOS以及Windows在内的各类手机和计算机平台中都可以使用。剪映支持裁剪、变速、多样滤镜与贴图效果，有着丰富的曲库资源，手机应用版还照顾到了多样的拇指操

作。由于剪映是专门为抖音内容而研发的，因此其编辑思维和流程尽可能考虑到了大众使用的情形，和前面提到的Premiere软件相比要易用很多，同时也去掉了一些专业性较强的功能（图3-17）。

图3-17 剪映编辑界面

五、3D设计软件

相对于平面设计软件，3D设计软件需要三维空间和时间线的综合运用，菜单命令也更为复杂，需要设计师对三维体量、物体材质与环境表达有更多的理解与掌握。3D设计软件种类很多，比如Autodesk公司的3ds Max、Maya和Softimage XSI、Pixologic公司的ZBrush、Maxon Computer公司的Cinema 4D以及Adobe公司于2021年最新推出的Substance 3D系列软件等。应该说，这些3D设计软件各有侧重、各具特色，也有着不同的目标使用人群，在影视媒体、环境设计、工业设计和平面设计等方面都有着广泛的应用。以下选择几款与平面设计联系更为紧密的3D设计软件进行介绍。

1. Cinema 4D

从字面上看，Cinema 4D软件侧重于电影场景的开发，具有极高的运算速度和强大的渲染插件，具备高端3D动画软件的所有功能（图3-18）。Cinema 4D更加注重工作流程的流畅、舒适与易用性，让设计师在创作时更加得心应手，新用户上手也比较容易。同时，Cinema 4D也是视觉传达设计专业从业人员青睐的一款3D软件，在虚拟形象和三维场景构建以及商品效果图等方面都有着广泛的应用。

Cinema 4D 的前身是1989年发布的 FastRay软件，起初只在 Amiga（第一代真彩显示计算机）上使用。1993年，FastRay更名为Cinema 4D，发布了1.0版本。1996年，Cinema 4D V4发布了苹果版与PC版。

图3-18　Cinema 4D软件操作界面

2. ZBrush

ZBrush 这款3D设计软件最大的特点是工作流程较为直观，与艺术家的形象设计思维相匹配。ZBrush软件界面简洁，功能组合实用，操作顺畅，打破了依靠鼠标和参数进行创作的传统模式。ZBrush软件功能非常强大，可以制作拥有10亿个多边形的模型，为艺术家的创意提供充分的技术保障（图3-19）。

图3-19　ZBrush软件操作界面

3. Substance 3D系列

Substance 3D系列套件包括四款产品，分别为Substance 3D Painter（游戏贴图绘制软件）、Substance 3D Designer（三维贴图材质制作软件）、Substance 3D Sampler（真实材质贴图制作软件）以及Sg-Substance 3D Stager（三维场景搭建软件）（图3-20）。Substance 3D系列套件是Adobe公司适应创意设计潮流、不断更新设计体验而打造的3D设计软件集团军，无论是初学者还是顶尖专业设计师都可以找到属于自己的用武之地。Substance 3D还包括一款类型丰富、参数可调的资产库（Substance 3D Asset Library），有助于设计师调用生活中的各类物品、场景并进行自定义优化处理。

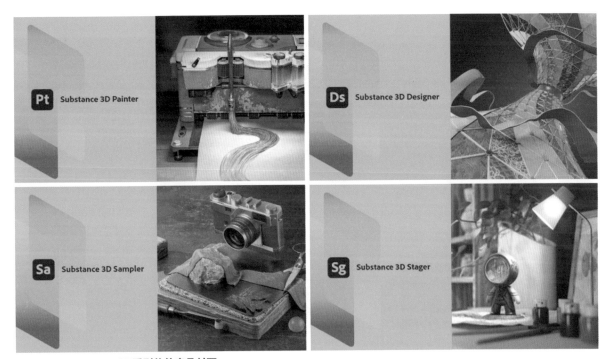

图3-20 Substance 3D系列软件产品封面

第三节　数字媒体设计的行业推动

数字媒体设计的行业推动主要体现在以下两点：一是设计软件企业和信息技术（IT，Information Technology）企业是数字媒体设计软件与硬件开发升级的基础；二是头部的设计软件企业和信息技术企业本身也十分重视设计内涵与视觉表现，有些已经成为时代设计的标准，值得新媒体设计人员关注与研究。

一、设计软件公司的理念创新与产品推动

1. Adobe公司

Adobe公司（Adobe Systems Incorporated，也称奥多比）创建于1982年，创始人为约翰·

沃诺克（John Warnock）和查克·基斯克（Chuck Geschke）。Adobe公司的名称源于美国加利福尼亚州山景城边的一条小溪，是公司迁移至圣何塞之前的地址。经过30余年的发展，Adobe公司已经成为世界领先的数字媒体和在线营销解决方案供应商，拥有大量数字图像、创意信息、文档设计等方面的创新成果。

　　Adobe公司红色与黑色的视觉组合奠定了公司早期稳重的设计风格，这与以Photoshop为代表的位图处理软件的主导地位有着一定的内在关联。在产品包装风格上，Adobe早期产品的主体图片有着写实、细腻与丰富的图像细节，也是厚重设计的一种体现。从官方网站视觉设计的角度看，早期官网有着清晰的模块设置、朴素的色彩搭配以及细致的图形设计，体现着基于产品与服务的视觉设计高水准（图3-21）。

图3-21　Adobe公司早期官方网站首页（2002年）

　　2005年12月，Adobe公司以34亿美元的价格收购了拥有Flash、Dreamweaver等知名软件的竞争对手Macromedia公司。这一收购也影响了Adobe公司设计风格的转型，即由传统的写实风格转向以矢量图形为代表的抽象风格，其网站设计在收购之后就采纳了很多Macromedia官网的模块化元素。2006年12月，Adobe全线产品图标也一改写实风格，采用了彩色背景和字母组合的方式，将Adobe的设计主张进一步推向简约与平面化。2013年，Adobe停止升级发行了十年的创意套件（Creative Suite），推出创意云服务（Creative Cloud），开启了名为"CC"的应用品牌，各类软件进入"CC"版本时代，应用与服务之间的界线逐渐模糊。2022年，Adobe推出用于创建元宇宙的新工具包，相关软件将进行更新，增强购物与人工智能体验。

　　由于本身是设计软件的开发者，为了满足产品和技术推广的需要，Adobe公司一直致力于客户案例（Customer Showcase）的制作与发布。客户案例体现了在特定客户需求下的独立或多重软件协作，是全球设计师第一时间体会新版设计软件功能的重要参考。客户案例的制作十分注重细节，包含丰富的图像与视频内容，体现了这家老牌公司深厚的数字设计底蕴。

　　Adobe公司的培训与认证（Training and Certification）也是推动全球设计教育与应用的一个重要项目。培训项目覆盖了公司出品的主要设计软件，培训语言扩展至包括中文在内的多

国语言。

在软件开发理念上，Adobe公司也紧紧抓住信息技术发展的潮流。比如，针对云概念和大数据时代推出的集成式体验云平台（Adobe Experience Cloud），为打造优质客户体验而创建高质量应用程序和服务的集合，包括数据分析、用户管理、广告营销、体验管理、媒体优化、社交媒体优化、目标人群优化等多种产品，涵盖移动用户参与度、个性化体验、数据驱动营销和跨渠道营销等多项内容，覆盖金融服务、政府、高科技、媒体和娱乐、零售业、电信业等多个行业，能够结合基于云平台的实时数据分析为客户提供最佳的品牌体验（图3-22）。Adobe公司的这个产品策略变化也是大数据时代各IT公司努力转型的一个缩影，公司借助云上软件租赁服务，已经成为世界知名的SaaS[1]提供商。

图3-22 Adobe Experience Cloud官方网站首页

[1] SaaS，全称为Software-as-a-service，指"软件即服务"，与传统的软件商品购买模式相区别。SaaS企业借助软硬件基础设施的搭建通过互联网为用户提供特定软件的租赁服务。

2. Autodesk公司

Autodesk（Autodesk Inc，也称欧特克）始建于1982 年，公司创始人为约翰・沃克尔（John Walker）以及15位创业伙伴，总部位于美国加利福尼亚州圣拉斐尔市（图3-23）。

图3-23　Autodesk公司官方网站首页

Autodesk最早的产品名为AutoCAD，收纳在5.25in（13.335cm）的软盘中，被称为"将自动化制图带入了设计界，引发了颠覆式的变革"。经过30余年的发展，Autodesk公司已经成为全球最大的设计和工程软件公司，相继完成了对Alias、Softimage等高水准设计公司的收购，核心产品包括AutoCAD、3ds Max、Maya等，为工程建设、基础设施、机械制造、传媒娱乐等行业提供完善的数字化设计、工程软件服务和解决方案。2008年，Autodesk公司宣布收购Softimage，随着这款影视和游戏市场知名三维软件加入产品线，公司进一步增强了数字娱乐与可视化设计的实力。

众多三维核心产品使Autodesk公司的设计倾向传达出立体、精确、丰富等概念，这在其众多产品包装的图案设计以及网站设计中都有体现。继2013年推出有折纸与渐变色彩感的标志之后，2021年，Autodesk公司再次推出新的标志和品牌识别形象。新标志依然以字母"A"作为主体图形，更为抽象，有着三维机械的既视感，形状和色彩都更为简洁，字体也做了加粗处理（图3-24）。应该说，从早期卡钳形态的标志到今天简约的字母形态，可以看到Autodesk公司在理性的工程计算基础上不断提升设计品位与内涵的努力。

图3-24　Autodesk公司几次重要的标志更新

二、IT公司的技术支持与视觉表现

1. 微软公司

微软（Microsoft）公司由比尔·盖茨（Bill Gates）与保罗·艾伦（Paul Allen）于1975年创建，总部位于美国华盛顿州雷德蒙市（Redmond），是世界个人计算机软件开发的先导，也是目前全球最大的电脑软件提供商。微软公司的主要产品为Windows操作系统、Microsoft Office办公套件以及浏览器产品等，同时也拥有Xbox游戏机、Surface平板电脑等开发项目。

微软推动的IT美学涵盖了从DOS到界面操作系统，从办公套件到游戏等广泛的领域，按照时间发展顺序大致可分为四个阶段。

第一个阶段是DOS体现出的"数字原生态"视觉特征。DOS的全称是Disk Operating System，也就是磁盘操作系统。微软公司将DOS作为个人计算机上使用的一个操作系统载体，从1981年的MS-DOS1.0到1995年的MS-DOS7.1，DOS操作系统与Window95、98和ME等版本的操作系统都有着紧密的联系。DOS的一个基本功能是可以根据路径和文件名来直接管理硬盘文件，这种针对文件源进行操作的特征成为微软界面设计体系的一个重要特征。DOS软件的设计空间往往很窄，但即便如此，界面设计师仍然尽力为用户呈现出条理清楚的菜单、具有线框装饰的单色对话框、边框清晰的按钮等。前面讲到的像素化设计也正是来源于DOS时期字体显示的特点（图3-25）。

图3-25　微软公司的标识形象

第二个阶段是Windows操作系统和办公软件成熟时期。DOS文件的排列理性延续至Windows图形操作和软件界面中，模块间注重次序和模块划分，同时考虑到用户固定的使用习惯，形成了经典的微软风格。"以技术为导向"的理念深深植根于微软，虽然竞争对手一度以

"中用不中看"来嘲讽，但没有人能够否认微软技术主导的设计美学自身所具备的重要价值。

第二个阶段是以Metro界面设计系统为代表的微软界面设计风格，体现了从偏重理性到多彩视觉风格的突破。Metro是微软公司开发的一种基于排版的设计语言，构建了微软产品互动的新方式。Metro风格受到了瑞士字体艺术以及机场路牌风格的影响，界面呈现出大小不同的彩色方块，触动后可转化为全屏应用。Metro风格是对微软多年形成的传统设计元素的颠覆，边框、桌面、下拉菜单连同关闭按钮都不见了踪影。Metro界面相继应用在Window Phone、Xbox、Lumia等系统之中，并于2013年开始应用在Windows操作系统中（图3-26）。

图3-26　基于Metro风格的Windows 10操作系统界面

第四个阶段以2021年推出的Windows11操作系统视觉样式为代表。新推出的操作系统除了应用在计算机中，还更多地考虑到人们的使用习惯，可以说是对先前各阶段微软视觉样式的总结和提升，比早期Windows视觉样式更圆润，比Metro风格更简约，居中放置的"开始"菜单预示着微软产品视觉的重要变化（图3-27）。我们可以看到，微软视觉样式发展到今天，其视觉风格更加简约、中性和包容，在操作系统等主要产品中，不再有特别个性的视觉表达，使得这种视觉风格

Windows操作系统主要版本回顾

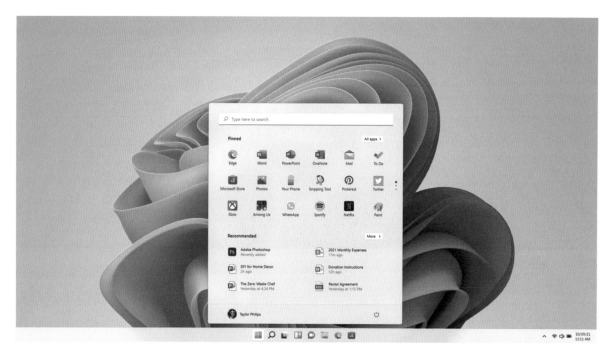

图3-27　Windows11界面

的应用范围越来越宽广。

总而言之，微软主导的数字界面设计之风在各个时期都是一种潮流与经典，也默默影响了无数设计师，在很多数字设计作品中我们都可以找到这些"微软风格"。

2. 苹果公司

苹果公司（Apple Inc.）创立于1976年（图3-28），创立者包括史蒂夫·乔布斯（Steve Jobs）、斯蒂芬·沃兹尼亚克（Stephen Wozniak）和罗纳德·韦恩（Ronald Wayne），总部位于美国加利福尼亚州的库比蒂诺，曾用名苹果电脑公司（Apple Computer, Inc.）。苹果公司的核心电脑与数字产品及服务都有着强烈的科技创新和艺术性特征，如Macintosh、Macbook、iPod、iTunes、iMac、iPhone、iPad和iWatch等，赢得了全球消费者的青睐，在商业上也获得了巨大的成功。2022年，苹果公司成为全球首个市值突破3万亿美元的公司。

图3-28 苹果公司第一个标志

苹果公司的产品设计体现在工业设计和界面设计等多个方面，史蒂夫·乔布斯个人对于设计艺术的执着追求为苹果产品注入了高品质的设计内涵。乔布斯凭借其敏锐的触觉和过人的智慧，把电脑和数字产品变得简约化、平民化，改变了人们的生活方式。从这个角度来说，乔布斯做的是一种"大设计"。2005年6月12日，乔布斯本人在斯坦福大学毕业典礼的演讲中提到了他大学退学期间凭着自己的兴趣学习美术字的经历。他这样描述学习字体设计的感受："我学到了san serif和serif字体，我学会了怎样在不同的字母组合之中改变空格的长度，还有怎样才能做出最棒的印刷式样，那是一种科学无法捕捉的、美丽又真实的精妙艺术。"当苹果公司研发第一台Macintosh电脑的时候，乔布斯将这种字体之美应用其中，造就了Macintosh电脑精致的视觉表现。

观察苹果公司的标志和界面设计，我们可以看到一条从写实（超写实）到扁平化的发展脉络。1976年，罗纳德·韦恩创作了苹果公司的早期图标，描绘出在苹果树下思考问题的牛顿的形象，点出苹果公司名称的由来。1977年，标志简化为被咬掉一口的多彩的苹果形象。之后又几经更迭，包括带有半透明塑胶质感的版本，直至2013年彻底回归扁平化，只保留黑色和轮廓，不再有任何多余的细节，适合在各种场合、各类产品中使用。

从这些年苹果公司推出的电子产品的界面设计上，我们也可以找到一种从超写实风格到扁平化风格的转变。早期苹果电脑操作系统中的超写实图标就是其高品质产品的一种视觉缩影，直至扁平化设计之风盛行。两种风格的博弈也代表了苹果公司设计师斯科特·福斯特尔（Scott Forstall）和乔纳森·伊夫（Jonathan Ive）的不同设计主张。斯科特·福斯特尔是Mac OS X系统主设计者之一，同时也是iOS系统设计的领导者。iOS6之前的版本界面设计有着立体、拟物与厚重的特征，与苹果Mac OS系统的设计风格一脉相承。2012年底，福斯特尔离开苹果，伊夫主导了iOS界面设计，引入了扁平化设计风格，颠覆了多年沿用的拟物化设计，业界批评与赞美声一时混杂在一起。无论如何，技术与艺术在苹果产品中得到了完美的融合，

成为新媒体设计风格的重要代表（图3-29）。

总的来说，苹果公司一直在致力营造一种相对封闭的软件与应用生态，在如今的社交媒体时代这是需要做出调整和改变的。封闭与开放混合交织出的企业文化是我们更好地理解苹果公司设计主张的一个重要切入点。

图3-29　苹果公司于2022年推出的操作系统iOS16

3. 华为公司

华为技术有限公司（简称华为）成立于1987年，总部位于广东省深圳市龙岗区，是全球领先的信息与通信技术（ICT）解决方案供应商，致力于构建未来全联接的信息社会（图3-30）。华为公司在2016～2021年连续获得中国民营企业500强第一名，2022年位列《财富》世界500强榜第96位。

华为公司的核心设计理念是"设计来源于人性"，设计的出发点是更好地为客户提供服务。

图3-30　华为公司标志

此外，最重要的，华为公司作为中国IT企业的杰出代表，在对包括视觉设计在内的各类设计追求和打磨中，不断融入东方美学"至臻至简"的极致追求，体现出了大国风范与中国智慧，成为推动当代新媒体设计视觉艺术全面发展的重要力量（图3-31）。

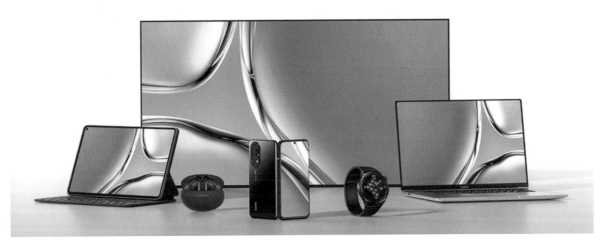

图3-31 华为公司的产品与视觉设计美学风格

在软件和硬件融合的世界里，华为公司致力于建立一种人与世界和谐共生的场景，不断升级包括ONE、universe以及HarmonyOS在内的全新设计体系。其中，ONE代表和谐统一，在多平台、跨设备中贯穿统一的设计理念，使用统一的设计语言；universe则代表万物衍生，通过不同设备、不同环境来创造更多的交互可能，带来更多的精彩创意；而作为华为公司自主研发的HarmonyOS系统，则让使用者更加直接地感受到中国IT设计公司的新媒体设计风格与特色，产品体现"一生万物，万物归一"的理念（图3-32）。2022年5月，华为HarmonyOS公布了新的视觉设计规范，包括一款全新字体HarmonyOS Sans，在电子屏幕显示和印刷两个方面都有较高的质量表现。

图3-32 HarmonyOS标志

4. Meta（Facebook）公司

Meta公司诞生于2021年，由Facebook更名而来，更名后Facebook成为Meta公司旗下的一个社交媒体网站。Meta公司的名字来源于"元宇宙"，表明其从社交媒体网站发展为全新的、功能更多元的互联网社交媒体形式的策略，即借助VR、AR技术吸引用户在3D虚拟世界中延续并改善现实的生活，满足工作、社交和娱乐的需求（图3-33）。2022年1月，为满足元宇宙世界的计算能力，Meta发布了一款新型人工智能超级计算机。

Facebook（也称脸书，脸谱网）创立于2004年，总部位于美国加利福尼亚州门洛帕克（Menlo Park），主要创始人为马克·扎克伯格（Mark Zuckerberg）。由大卫·芬奇执导的电影《社交网络》介绍了马克·扎克伯格和创业伙伴如何建立和发展Facebook的故事，有助于我们更好地理解IT世界中的这些天才思考行动、创新博弈的状态。

图3-33　Meta官方网站首页

作为典型的Web2.0社交媒体网站，Facebook虽然经历了多次改版，但总的来说它建立了社交媒体网站的建构标准，体现在用户发表内容的版式、相关社交功能（点赞、转发和评论等）、用户个人信息、群组信息及衍生应用等。对于Facebook本身来说，蓝色的公司品牌色和简约的字母"f"标志是其显著的标签，特别是它的标志（图3-34），已经成为社交媒体的代名词，其图形被很多设计师拿来进行改变，表达与社交媒体相关的主题。

图3-34 Facebook标志

由于Meta公司创立时间还不长，元宇宙内容的视觉特征还不明显，同时因为元宇宙内容以沉浸式的3D场景为主，因此在网站平面视觉方面还没能显示出独特的内容，如何引领新时代新媒体艺术设计的视觉风潮还要拭目以待。

思考

1. 如何理解数字媒体设计这个概念？试从内涵和外延两个层面进一步论述。
2. 结合自己的使用感受举例说明常见的数字媒体设计软件与应用及其特点。
3. 如何理解数字媒体设计的行业推动特征？
4. 结合相关资料阐述Adobe公司对于数字艺术设计风格的推动。
5. 结合实例阐述微软公司推动的IT美学所经历的四个阶段。
6. 什么是扁平化设计？试举例说明，并结合课外资料分析这种设计风格形成和发展的基本情况。

第 四 章

网络媒体艺术设计

网络媒体设计有两层含义：一个是较为传统的、针对计算机的网站设计形式，适合作为实践入门；另一个是包括了传统网络媒体和移动互联网在内的网络媒体设计总称。为了更好地把握网络媒体的视觉设计特征，需要对互联网（包括移动互联网）的产生、发展情况有简单的了解。

针对计算机浏览的网站视觉设计包括版式、色彩、模块层次、交互样式等多个方面，同时与品牌特色和内容安排紧密联系在一起。网络媒体视觉设计与网站开发共同构成了设计与制作的前后两端，两部分从业人员需要做好沟通和交流工作。同时，在网站设计过程中，还要考虑到针对移动媒体的延展与兼容，共同打造特定公司团体的网络媒体视觉标准。当然，移动媒体设计也具有一定的独立性，其操作习惯、UI特征都有着"拇指操作"的针对性。

我们学习网站设计（视觉设计），最好的范例就是那些在互联网上可以访问的各大知名公司、团体的网站。在设计素材库中也可以找到很多网页设计模板，但这些设计样本过于注重效果和技巧，内容与实际应用还有差距。对知名网站的视觉设计进行分析，可以有效提高初学者的设计水平。

第一节 互联网的发生与发展

一、互联网的发生与Web1.0

互联网（Internet），即连接各计算机终端以进行交互的网络形式，又称因特网。互联网诞生于美国，总体上经历了一条从军用、科研再到商用、民用的发展轨迹。

计算机诞生以后，围绕计算机进行互联并形成网络成为一种潜在的可能。1961年，麻省理工学院（MIT）的伦纳德·克兰罗克（Leonard Kleinrock）教授在学术论文中率先提出了包交换技术（Packet Switching）理论，最终成为互联网的标准通信方式，为计算机间的连接提供了可能。随后，美国建立了连接四所院校的阿帕网（ARPANET）并于1969年投入使用。1974年，美国国防部研究人员提出了连接网络的TCP/IP协议，成为我们现在所说的互联网的最主要技术特征。

20世纪80年代，美国国家科学基金会（NSF）促成了互联网从军用到大学的普及；1986年，这个名为NSFNET的网络体系初步形成，包含了骨干网、区域网和校园网三个级别。1990年，NSFNET彻底取代ARPANET成为互联网的主干网。1995年，NSFNET的经营权转交给了美国三所私营电信公司，迎来了互联网的商业化时代。

早期互联网的操作主要依靠技术精通的专业人员，与大众使用还有距离。随着1991年欧洲核子物理研究所（CERN）的蒂姆·伯纳斯-李（Tim Berners-Lee）开发出万维网（WWW，World Wide Web）及其附属的浏览器软件，用户找到了与互联网交流的"窗口"，实现了对文本、声音、图像、视频的访问，互联网的大众时代到来了（图4-1）。

图4-1 英国科学家蒂姆·伯纳斯-李在2012年伦敦奥运会开幕时发出的twitter

浏览器作为互联网的展示窗口，也经历了不断发展更新的历程。1993年，伊利诺伊大学学生马克·安德里森（Mark Andereesen）等人开发出可支持图像呈现的浏览器"Mosaic"。1994年，该软件升级后被命名为Netscape Navigator推向市场，即网景浏览器（图4-2）。1995年，微软也借助Mosaic版本升级为Internet Explorer并随Windows操作系统捆绑销售。2016年1月，随着Microsoft Edge浏览器的推出，投入市场超过20年的Internet Explorer逐渐退出公司的技术支持计划（图4-3）。

图4-2　网景浏览器2.0版的启动图片（左）与1.0版的使用界面（右）

注：图片颜色数欠缺与网页设计的文字主导特征是受限于网络传输速度的结果。

图4-3　微软IE浏览器10个版本的图标变化

　　随着互联网商用步伐的加速，一批知名的互联网企业登上了信息时代的舞台，比如雅虎、eBay、谷歌、Facebook（现更名为Meta）、Twitter等。这些代表性的公司（网站）是互联网不断升级的结果，其提供的各类服务已经成为与大众工作和生活紧密联系的一部分。

　　纵观整个互联网发展的历史，20世纪主要围绕着互联基础的构建和相关技术的优化升级，展示形式上呈现主题化、分散式的特征，门户网站、公司网站和个人网站是主要的形式，大众围绕着"建站"进行互联网参与，这被称为"dot-com"时代，也被称为Web1.0时代。Web1.0最大的特征就是信息传递的单向性，即大众以获取信息为主，参与性不强。由于Web1.0网站的建设门槛相对不高，加之网站域名和空间服务也是开放的，因此这类网站有着部分"去中心化"特征，个人和组织都可以根据自身需求建设并使用网站。

二、社交媒体与Web2.0

　　Web2.0指用户主导而生成内容的一种互联网产品与使用模式，网站由专业人员主导创建维护，而所有用户都可以参与内容生成。

在21世纪初互联网公司泡沫破灭与股市阵痛之后，新的转机也由此出现。2004年，O'Reilly（奥莱利）出版集团总裁戴尔·多尔蒂（Dale Dougherty）指出，互联网的崩溃源于那些失败公司一些典型的共同特点，这或许意味着互联网的转折，亦或是Web2.0时代的到来。维基百科、博客、微博网站的出现和流行，特别是社会化媒体网站对于人们社会关系的重新映射验证了多尔蒂的判断。

Web2.0的本质是互动，网民可以更多地参与到信息的创造、传播和分享中。Web2.0时代孕育了当今最为流行的网络媒体形式，即社交媒体（social media）。以Facebook、Twitter以及国内的新浪微博、微信等产品和网站为例，社交媒体将人的真实社会身份映射到互联网之中，一改网络媒体的虚拟属性，成为人们日常生活不可缺少的人际交往形式。

Web2.0模式下的互联网强调用户分享、信息聚合以及特定兴趣点下人际关系的联结。Web2.0提供了一个开放式的平台，用户不再仅仅是信息的接收者，而是更多地参与到信息的构建和传播之中，对于特定社会化网站有着较高的忠诚度（图4-4）。

和Web1.0网站相比，Web2.0网站需要特定的公司

图4-4 将新闻分享至微博的对话框

来开发、维护，数量相对较少，个人即便可以开发这类网站，也会因为缺少用户而没有实质的使用价值，因此Web2.0网站有着强烈的"中心化"特征。

三、Web3.0展望

随着Web2.0的成熟与流行，互联网行业从业者和大众也不断地思考与Web3.0相关的诸多问题。Web3.0作为一个概念，从不同角度来看其含义也不同。

从技术支撑来看，因为区块链、加密货币及NFT等概念的助推，加上区块链所支撑的一些社区、组织和金融形态变化 [DAO（Decentralized Autonomous Organization，去中心化自治组织，也叫做"岛"）、DeFi（Decentralized Finance，去中心化金融）等]，使得现在的互联网应用生态较之Web2.0有着很大不同，这种变化自然就被看作是新一代互联网的特征，因此和区块链以及元宇宙相关的互联网就成了很多人心目中的Web3.0。

从体系结构来看，Web3.0强调不同网站之间的信息交互，可以借助第三方信息平台对多家网站的信息进行整合使用。用户可以拥有属于自己的网站并自主处理、同步数据，即便是使用公共网络服务也可以处理很多复杂的任务，摆脱对桌面程序的依赖，其中移动互联App的重要性更加凸显。在Web3.0阶段，用户的互联网ID更加通用，不再特别受某些网站或元宇宙模块的限定，这将大大提高人们参与到元宇宙世界创建的积极性。

从产品使用来看，电子商务和在线游戏也可以划归到Web3.0的范畴，因为在这些领域中，互联网用户可以进行交易，通过特定劳动获得财富（图4-5）。对比来看，Web2.0的网络巨头仍然没能从社交化媒体和视频网站中找到更为有效的获利模式。从这个角度来看，互联网参与者能否直接通过劳动获利是一个重要指标。由此，除了要考虑互联网的个性体验与

图4-5　加密游戏CryptoKitties

技术支持，虚拟货币的普及和被认可是助推Web3.0的重要引擎。考虑到区块链技术支撑的同质化代币和非同质化代币都接近成熟，已经在社会大众层面积累了一定的口碑和热度，这为Web3.0在元宇宙的框架下充分实现奠定了重要的基础。

　　总之，虽然Web3.0的概念还没有被完全界定清晰，其相关的应用实践还在路上，但诸如网络云计算与数据化、人工智能化、语义网络、物联网、元宇宙等内容都将是下一代互联网迭代升级无法避开的内容。

第二节　网站类型与版式设计

一、网络媒体设计的设计风格与"典型影响力"

1. 网络媒体的设计风格

　　作为内容展示和信息传递的新兴平台，网络媒体为视觉设计提供了广阔的空间。网络媒体设计以网页设计为主，同时也包括了网站策划、网络动画、电子杂志、移动应用以及相关程序开发等多种形式，具有设计与技术的双重属性。

　　从根本上说，网络媒体的平面设计风格是同种类印刷品的延续（图4-6）。比如，公司网站的设计风格首先要遵从企业视觉识别设计（VI）手册指定的标志、色彩、辅助图形使用

规范，和公司宣传印刷品一样，要使用一些象征性的图片，以表达企业文化与特质。由于传播媒介和显示设备发生了较大的变化，在油墨转化为像素的同时，网络媒体依赖超媒体阅读方式较之印刷品的线性阅读也有了较大的改变，这必然也会影响到视觉设计风格。比如，网络媒体设计一般强调主菜单导航和分级页面构建，因此首页设计风格一般呈现集合性、模块性；二级、三级页面则逐步延伸至具体内容。以Facebook、Twitter为代表的Web2.0网站也通过数年发展逐渐形成了自身的视觉设计风格。

图4-6　波兰设计师多拉·克里姆塞克（Dora Klimczyk）的VI设计作品

注：此作品体现了台式电脑和平板电脑跨平台设计的统一性。

2. 网络媒体设计的"典型影响力"

除了传统设计风格，包括网络媒体公司与领导者的典型特质在内的诸多因素对网络媒体设计风格有着决定性的影响。通过案例研究可以发现，新媒体的设计风格具有独特性，即便抛开数字技术的支持，其平面设计风格的特征依然清晰可辨。可以说，包括新媒体公司及其领导者典型特质在内的诸多因素对其设计风格的影响是决定性的。

网络媒体个体往往有着统治性的绝对影响力，也可以称之为典型影响力。典型网络媒体公司简单的名称往往承载着一种独特的科技、社会与人文内涵。一旦确立了行业权威（包括设计方面），其他人能做的不再是超越，而是承认与追随，这与很多传统行业有着很大的不同，究其原因有以下几个方面。

（1）领导者特质"典型性"。IT与网络媒体公司的领导者的创新人格魅力是行业绝对影响力的重要支撑。比如，苹果公司创始人史蒂夫·乔布斯即便在被公司解雇的时期也没有停止探索，重新创立了NeXT电脑公司，研发积累了多项新技术，也将斯科特·福斯特尔这样的设计天才招致麾下，为重返苹果公司并成功实现公司转型奠定了基础。苹果公司的产品研发一度贯穿着"what's not a computer（不是电脑的电脑）"的理念，近乎偏执却铿锵有力。

微软公司创始人比尔·盖茨早在1995年就预言了数项科技发展趋势，比如智能手机、屏幕触控技术、云计算等。虽然很多技术没有在微软公司实现，但他作为公司领导者所具备的洞察力和创新力让人赞叹，这也是微软的精神基石。

Adobe公司创始人约翰·沃诺克也有着同样的个人魅力。在他将要退休的时候，乔布斯曾

说："他是我愿与之打交道的创新者。他走以后，留下的只是一群西装革履的家伙，Adobe公司也变成了垃圾。"言辞虽偏激，却体现了网络媒体行业领导者的魅力举足轻重。

（2）技术创新"典型性"。技术创新是新媒体赖以生存和发展的基础，有着面向技术金字塔尖的淘汰模式，保证了处于领导者地位的新媒体公司大都经得起时间的考验，成为一时流行之选。Facebook的F8开发者大会所代表的开放性技术平台就是一例。该平台汇聚了数以万计的公司与个人参与到程序开发流程中，这种人才汇聚成就了Facebook在技术层面可以始终保持"典型性"，保证公司处于高科技产业制高点。

（3）用户黏度"典型性"。社会化网络媒体有着强烈的"圈地"属性，即吸引并留住用户，增强用户黏度。一旦吸引了绝对优势数量的用户，后继同类产品的竞争力就会大大减弱。对于具有选择权的用户而言，当自己的家人、朋友或者偶像明星都在使用Facebook、Twitter或Google+的时候，自己也就没有理由投奔别家了。

总的来说，典型网络媒体现象、公司、领导者、技术与用户驱动等一系列特征共同参与造就了这个行业独特的设计风格。

二、网站类型与版式设计举例

不同的网站和移动媒体应用对应着各具特色的版式特征。网页版式设计是网络媒体视觉的集中体现，属于版式设计范畴的一部分，需要在遵循版式设计普遍规律的前提下强化自身设计特色。同时，随着科技发展，互联网内容的浏览方式也划分为传统的页面浏览和移动媒体应用浏览，其版式设计也有区别。版式设计的背后是人机交互在起主导作用，人机交互的功能性和视觉美感共同决定着网站及应用类型的版式设计标准。

按照Web1.0和Web2.0的划分，网站也包括传统类型网站和社交媒体网站两大类。传统网站是指以内容发布为主导的网站形式，比如门户网站、搜索网站、公司网站、个人及团体网站等。社交媒体网站则主要包括博客、微博等社会化媒体网站等。由于Web2.0网站用户参与内容生成的特点，反而在版式上表现较为稳定，不会有过于频繁更迭的样式。以下结合常见的网站类型分别说明其基本情况与版式设计特征。

1. 门户网站版式设计

门户（portal）一词的本意是指正门、入口；门户网站则指在互联网上构建和传播的信息集成应用系统，包括新闻、搜索、邮件、游戏等多种类型的应用。由于内容繁杂、信息量巨大，门户网站版式设计体现着"寸土寸金"的特点。总的来说，在区分好各模块重要性的前提下，按照由上至下、由左至右的顺序进行版式安排。

门户网站还要特别注意不同子栏目版式设计的呼应和区分，既要保持整个网站视觉的统一性，还要体现不同栏目的特征，比如电影、体育、读书等，都要考虑到与栏目相符的内容模块安排、色彩设定以及沉浸式体验的打造。

这里以新浪网为例进行介绍。新浪是一家服务于中国及全球华人的在线媒体及增值资讯服务提供商，新浪门户网站是其在线媒体业务的核心产品，与搜狐、网易和腾讯并称"中国四大门户网站"。

新浪门户网站在延续国际主流门户简捷、有序的风格基础上，也形成了中文门户网站的设计特色，比如首页导航的细化与多行分布、通栏广告设置、视频内容主导、地区新闻定义、栏目TAB导航等。此外，鉴于新浪在博客、微博等Web2.0产品的领导地位，其门户网站

与这些网络媒体服务内容也有机整合在一起。

新浪门户网站的最新版本总体呈三列结构，左侧一列为辅助内容区，右侧两列同宽，目的是在有限的阅读高度内尽量多地显示新闻条目（图4-7）。网站沿用橙色色块和图标，形成自身色彩应用特色。

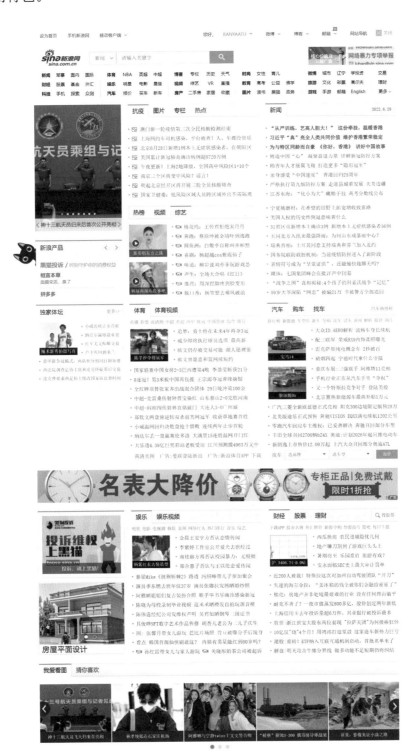

图4-7　新浪网站首页

　　其他较为典型的门户网站还包括MSN、今日头条等，其中，今日头条的网站风格和传统门户网站略有区别，强制每条热点新闻都采用图片缩略图显示，新闻条目的密度就小一些，迎合大众的移动化、碎片化阅读需求（图4-8）。另外，如亚马逊等电子商务类网站也属于一种特殊的门户网站。

图4-8　今日头条网站首页

2. 搜索网站

搜索网站同样有着自身独特的视觉设计特点，这里以谷歌搜索网站为例进行介绍。谷歌（Google）公司由拉里·佩奇（Larry Page）和谢尔盖·布林（Sergey Brin）创办于1998年9月，搜索网站于1999年投入使用。谷歌以在线搜索引擎作为其核心产品，并将业务拓展到邮箱、地图、安卓系统、3D设计软件、数字硬件设备（手机、眼镜、平板电脑等）、无人驾驶汽车、云计算、广告技术（如Adwords）以及极具神秘感与创新力的Google X实验室等相关项目。2015年，谷歌对企业架构进行了调整，成为新创办的Alphabet公司旗下的子公司。2017年，谷歌在北京成立谷歌AI中国中心（Google AI China Center）。

图4-9 谷歌搜索首页

与丰富的业务相比，Google搜索页面的主页一直坚守着白色风格，以搜索条为主体，严格控制菜单显示和辅助链接数量。谷歌搜索简洁的页面风格得到了前任副总裁玛丽莎·梅耶尔的极力维护并延续至今而成为经典（图4-9）。

在谷歌简洁的页面风格之上，还有很多设计的小细节，比如谷歌标志涂鸦（Google Doodle），也可以称作动态标志（图4-10）。谷歌动态标志一方面跟随全球性的纪念日与重要人物、事件而改变，同时也会考虑到不同国家与地区的地域特色。谷歌动态标志其动态体现在外观的变化和技术驱动的动画状态两个层面。尽管涂鸦图案不断变化，Google六个字母的基本结构却从未改变。首次尝试谷歌动态标志的是一名韩国籍设计师黄正穆。他的第一个涂鸦作品诞生于1999年。如今，谷歌动态标志设计已经打破了传统标志的藩篱，逐渐成为一个全球内容展示的平台。美国《商业周刊》曾评论说："谷歌公司的多彩标志

图4-10 谷歌动态标志设计

就和苹果公司的那枚苹果一样重要。谷歌公司的不断发展壮大，已经变得越来越让人敬畏，这时出现的涂鸦把人们一下子拉回公司生机勃勃、才思泉涌、充满传奇色彩的创业初期。"谷歌的动态标志设计手法也被其他门户网站效仿，成为搜索网站视觉设计中的一个特色元素。

其他较为典型的搜索网站还包括微软必应网站、Niice等，其中微软必应网站的首页默认放置了实时更新的多彩背景，将覆盖全球的高品质图片与相关信息关联起来，带给用户高质量的图文阅读体验（图4-11）。必应搜索的视觉设计风格体现了对传统搜索界面的革新，对于其他领域的网络媒体设计实践也有着一定的借鉴价值。

图4-11　微软BING搜索首页

3. IT与软件公司网站

公司网站带有商业与文化展示的双重功能。相对门户网站而言，公司网站的内容数量不多，但更有针对性，设计自由度也较大。

这里以微软公司网站为例进行介绍。微软公司网站主页的视觉设计特征要强于MSN新闻门户网站，经历多次改版，也在不断变换风格。2012年，微软公司更换标识，采用了Metro UI界面，其主页设计风格也深受影响，显示出清晰的模块规划和利落的字体导引，至今依然在延续这样的风格（图4-12）。

在网站结构上，微软公司将主要内容压缩至一个极简的体系之中，在商店（Store）、产品（Products）和服务支持（Support）的框架下，突出Microsoft 365、Office、Windows、Surface、Xbox这样的主力产品，将公司的重要信息快速、清晰地传达给网站用户。

为了适合宽屏时代的阅览习惯，微软主页也采用了通栏图片与简洁标题文字的搭配方案，在通栏图片之间穿插以多模块内容。微软主页的下半部分提供了丰富的信息菜单，排列有序。

总的来说，微软公司网站的设计成为大型公司信息精简设计的一个样板

微软公司网
站改版回顾

 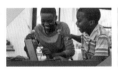

Surface Laptop 4

Surface Laptop Studio

Power your dreams

Xbox 控制器

商业版

甄选 Surface 商用版限量 5 折

适合你的学校的出色解决方案

免费获取 Microsoft Teams

Windows 11 商用版现已发布

关注 Microsoft

图4-12　微软公司网站首页

参考。这种精简化体现在对信息内容的概括和版式设计的简约化等方面，同时不忘细节上的推敲。主页版式的精简化对应着二级页面、内容页面的逐级细化，结合站内搜索引擎，用户很快就可以获取感兴趣的信息。

其他较为典型的IT与软件公司网站还包括苹果公司网站、华为公司网站等。其中，华为公司网站体现模块化风格，图片和文字结合紧密，整体布局简洁大方（图4-13）。

图4-13　华为公司网站首页

4. 商品品牌类网站

商品品牌类网站是指和人们日常工作、生活紧密联系的商品生产者和知名品牌的官方网站。这类网站的设计风格因品牌的不同而各有特色，但都围绕着品牌塑造、公司文化宣传与产品营销等目的而展开。

这里以优衣库网站为例进行介绍。优衣库服装工坊（简称优衣库）成立于1963年，是全球服饰零售业排名前列的日本服装零售品牌。优衣库坚持将现代、简约、自然的服饰与搭配方式传递给全世界的消费者，提出了著名的"百搭"理念，也影响着优衣库各类产品的设计风格。地理特征与禅道精神深深影响着日本工艺美术的发展，对平面设计而言也是如此。通过优衣库网站，仍能感受到国际设计风格与日本平面设计相结合的味道，散发着含蓄、精巧、生活化的日本平面设计之风（图4-14）。

图4-14 优衣库网站(日本2016年版)首页

优衣库网站(日本2016年版)主页设计的特点体现在色彩、字体、模块安排、按钮和装饰等方面。整个网页以标准色红色作为内容显示主色,衬以白色背景和局部的其他色彩装饰,凸显品牌形象;字体设置体现了英文的粗细结合与日本文字装饰性强的特点,区别于西方网站的绝对化的简洁风格;模块安排以四边形模式为主,没有多余的线框装饰,突出营销内容;按钮设置较为细腻,主菜单按钮以不同灰度色作为底色形成矩形菜单模组;商品模块分类菜单以线框作为装饰与提醒,按照MEN、WOMEN、KIDS等类别置于模块右下方,整齐有序且不喧宾夺主;在网页下方的辅助信息区则选择了几种纯度较低的颜色做背景,配以设计图形与不同字号的文字,进一步渲染出整个日式网页的装饰性。

其他较为典型的商品品牌类网站还包括李宁、麦当劳等。其中,李宁网站采用了不翻屏的版式布局,利用轮播图片来展示相关内容,时尚大气,整体性较强(图4-15)。

图4-15　李宁网站首页

5. 大学网站

　　大学网站（也包括其他教育机构网站）是一类较为典型的行业网站，因为行业功能分类较为确定，因此每个学校的内容框架大体相同，只是在版式设计、视觉风格上体现各自的学校文化与教研理念。

　　这里以清华大学为例进行介绍。清华大学网站采用宽页面、大字体的设计方式，版式设计疏朗、大气，模块安排严谨、理性，同时配以设计精美的图标以及精心安排的搜索框等功能设计。通过近些年的改版可以看出，清华大学一直注重网站设计的质量，力求将高质量的内容通过精心构建的设计形式体现出来，代表了中文字体网站设计的较高水准（图4-16）。

　　其他较为典型的大学网站还包括剑桥大学（University of Cambridge）、俄亥俄州立大学等。其中，剑桥大学是一所位于英格兰剑桥市的公立研究型大学，始创于1209年，目前共有31所住宿书院和6所主要的学术学院。剑桥大学主页古典的标志与简约的设计风格形成了对比，主题图片与分类模块采用了模块化设计，安排有序。网站注重功能化设计，可以在计算机和移动媒体间灵活切换显示方式（图4-17）。

图4-16　清华大学网站首页

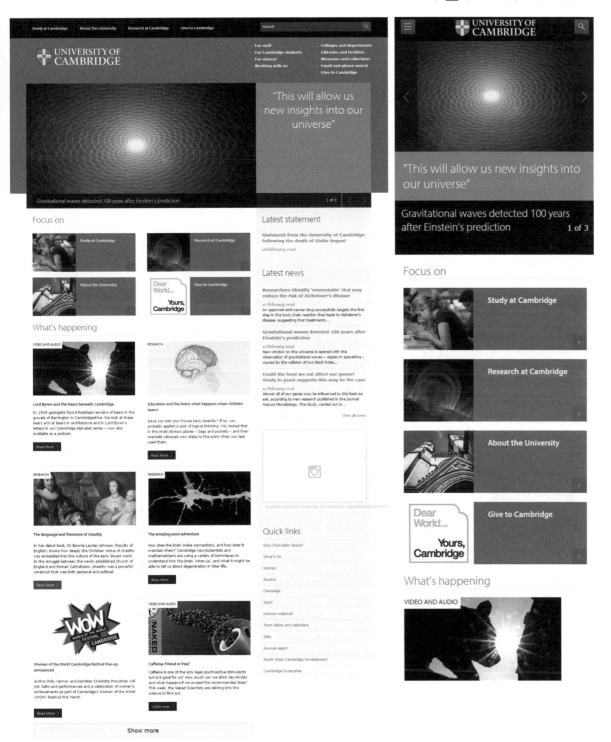

图4-17　英国剑桥大学网站主页设计

注：随着浏览器宽度变窄，将会自动更改模块结构（右）。

6. 团体及个人网站

与门户网站和公司网站相比，个人及团体网站留给设计者的空间更大，可以寻求更为丰富多样的版式设计。

这里以女歌手杜阿·利帕（Dua Lipa）的个人网站为例进行介绍（图4-18）。整个网站以黑色作为背景，体现个人化特征。网站设定了封面结构，即由封面页进入网站首页。在封面页的主要位置放置MV（音乐短片）播放内容，可以将歌手的热门单曲第一时间传递给歌迷，不需要过多的导航，直截了当。和大多数艺人（团队）的官方网站相似，该网站还是将"购票"和"听歌"的按钮放到醒目位置，同时将进入首页的按钮放置在中央位置。根据歌手艺术风格的不同，网站也会采用相匹配的视觉样式，比如该网站的正文字体就体现出古典与怀旧的风格。当然，作为个人网站的标配，众多社会化媒体入口图标也是必不可少的。

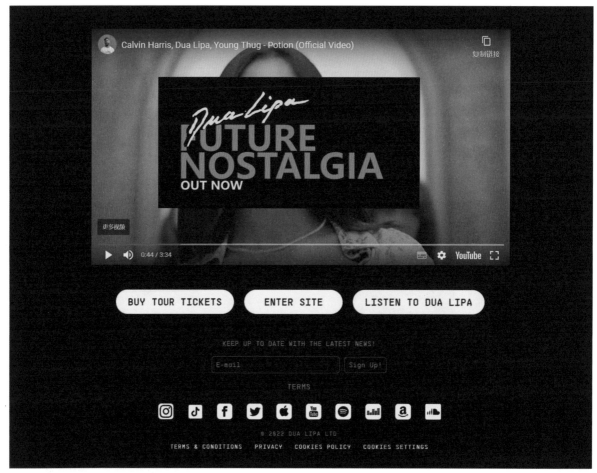

图4-18 杜阿·利帕个人网站封面页

其他较为典型的团体及个人网站还包括足球明星克里斯蒂亚诺·罗纳尔多个人网站、日本偶像团体AKB48等。其中，克里斯蒂亚诺·罗纳尔多个人网站在介绍球员职业生涯、生活片段的同时，以球员个人商业品牌为重要展示内容，充分展示了球员的职业与商业成就。整个网站以黑色作为背景色，加之高质量图片和视频，呈现出较高的个人网站设计水准。

7. 社会化媒体网站

社会化媒体网站是一类典型的网站形式，以Web2.0框架下的个人内容发布以及信息传播

为主。这里以新浪微博为例进行介绍。新浪微博是华人世界最具影响力的社会化媒体形式之一（图4-19）。作为类似Twitter的中文微博网站，新浪微博的版式设计更为丰富，添加、强化了即时聊天、多图浏览等迎合国人口味的功能。

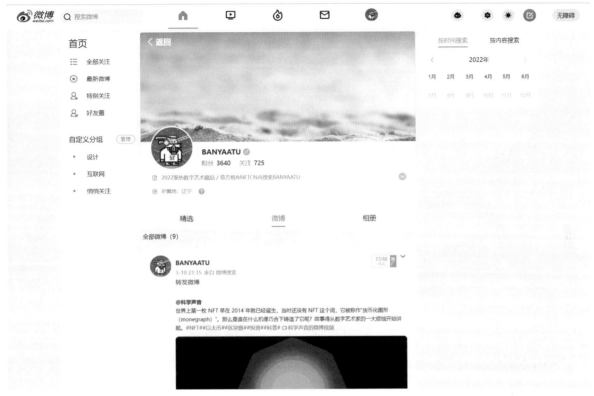

图4-19　新浪微博网页版

其他典型的社会化媒体网站还包括Facebook、Twitter等。同时，还有一些特定行业的社交媒体化网站，比如音乐网站Drooble等。Drooble是一个专注音乐的社会化关系网站。在Drooble上，借助社会化关系网络，每一位音乐人都可以创建和传播自己的作品，听者也可以按照自己的方式寻找、收听并谈论自己喜欢的音乐，体现出音乐平台"用户生成内容"的典型模式。

第三节　移动媒体与应用

一、移动网络与终端

移动媒体有着多种形态，比如手机、车载媒体、移动POS机、电子阅读器等，也有人将平板电脑纳入移动媒体的范畴内（图4-20）。对于智能手机和平板电脑来说，人们更喜欢通过下载和使用各类应用来替代传统网页浏览方式，二者的应用设计也是移动媒体设计的主要方

面。从这个角度说，移动媒体设计的主要任务围绕着自身系统与各类应用两方面展开，二者之间有着一定的视觉联系。

图4-20　几种常见的移动媒体形式

1. 智能手机

手机是移动通信技术的客户载体，随着移动通信技术的发展而经历了几个阶段。现代移动通信技术源起于20世纪20年代，初期主要应用于专用系统和军事通信。1925年1月1日，时任美国电话电报公司（AT&T）总裁的华特·基佛德（Walter Gifford）通过收购成立了贝尔电话实验室公司，后改称贝尔实验室。如今，贝尔实验室成为朗讯科技公司（Lucent Technologies）的研发部门。随着1946年贝尔实验室建立起世界首个名为"城市系统"的公共汽车电话网，专用移动网络向着公用网络迅速扩张。60年代，欧美各国纷纷推出陆地移动通信系统，经过二十余年的发展，形成了较为成熟的第二代蜂窝移动通信系统，即2G网络（2nd Generation），其中包括用户超过30亿的GSM系统（Global System for Mobile Communications，全球移动通信系统）等。90年代末，2G网络升级至3G（3rd Generation），支持语音、数据与多媒体业务。3G系统主要包括三大主流标准：北美与韩国的CDMA2000、欧洲和日本的WCDMA（Wideband CDMA）以及中国的TD-SCDMA（Time Division-Synchronous Code Division Multiple Access，时分同步码分多址）等。2010年是海外主流运营商规模建设4G的元年。2013年，国内正式向中国电信、中国移动、中国联通三大运营商发布牌照。4G拥有最高100MB/s的数据传输速度，兼容性和智能性更好。同期，拥有更快速度的5G网络也开始研发。5G具有高速率、低时延和大连接等特点，是实现人机物互联的网络基础设施，有助于实现与工业、交通、医疗等行业的深度融合（图4-21）。2019

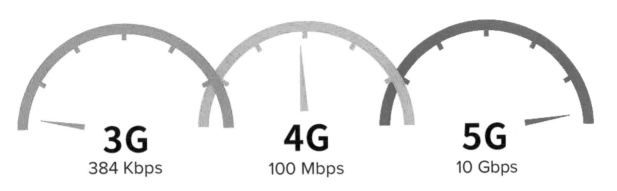

图4-21　3G、4G和5G网络传输速度最大值对比

年6月，工业和信息化部正式向中国电信、中国移动、中国联通、中国广电发放5G商用牌照，中国正式进入5G商用元年。截至2022年底，中国已建成5G基站231.2万个。

与移动通信产业的高速发展相呼应，智能手机（Smartphone）的普及脚步也越来越快。智能手机拥有独立的操作系统，可以像个人电脑那样自行安装软件（应用），自定义设置程度也较高。随着智能手机功能的不断扩充，移动通信网络和互联网络都会有相应的扩展与革新。目前流行的智能手机操作系统有安卓（Android）、iOS、Windows Phone、塞班（Symbian）和鸿蒙（HarmonyOS）等（图4-22）。

图4-22　目前流行的一些智能手机操作系统与所属公司（品牌）

可穿戴设备是一类特殊的移动设备，它的移动性更强。以华为手表（Huawei Watch）为例，搭载HarmonyOS系统，同时带有精心设计的表盘界面，将高科技与艺术性很好地结合在一起（图4-23）。除了电话、短信、邮件等基本功能，Apple Watch还贴心地记录使用者每天的活动与运动数据，同时也可以方便地引入更多的应用，为人们的工作和生活增添便利。

随着智能手机性能的不断增强，其软件与应用的界面设计空间也不断扩展，设计标准和样式不断沉淀，更加适应人们的使用习惯，这是移动媒体设计的主要切入点。

iOS操作
系统主要
版本回顾

图4-23 华为手表系列产品

2. 平板电脑

平板电脑，英文名称为Tablet Personal Computer，是一种便携的小型个人电脑，以触摸屏作为基本的输入设备。平板电脑概念来源于20世纪60年代末美国计算机科学家艾伦·凯（Alan Kay）的构想。第一台商用平板电脑出现在1989年。微软公司也早早地推出了自己的平板电脑操作系统，名为Windows for Pen Computing（图4-24）；4年后，针对Windows 95操作系统推出的2.0版本奠定了Tablet PC的功能基础。被联想公司收购之前的IBM ThinkPad系列最初也是针对平板电脑进行的尝试，后来才转向笔记本电脑。因为相关技术还不完善，加上价格较为昂贵，这些平板电脑的尝试都以失败告终。21世纪初，微软卷土重来，推出了Tablet PC和配套的Windows XP Tablet PC Edition操作系统，平板电脑的概念再次流行。

图4-24 微软公司于1991年针对手写设备推出的Windows for Pen Computing 1.0软件

Pad本来是一个通用的词语，代表笔记本电脑，比如我们熟知的ThinkPad等名称。自从苹果公司于2010年推出iPad，人们逐渐把Pad这个词和苹果公司的产品对等起来。从本质上来说，iPad不属于笔记本电脑形式，而是使用专属系统iOS，部分版本还有移动通信接入功能。从这个角度来说，iPad更像是一部大屏幕的苹果智能手机，其外观形态、应用安装模式与强大的计算能力仍然可以被看作是一种与平板电脑性能不相上下的设备形式。随着移动互联网的不断发展，这种应用驱动的Pad设备逐渐占据主流。总的来说，iPad凝聚了创新设计思想，取得了商业上的巨大成功。

值得注意的是，随着软硬件体系的不断升级，平板电脑和Pad之间的界限也逐渐融合，用平板电脑一词来代替Pad是可行的。比如微软公司发布的Surface系列平板电脑，虽然使用Windows 操作系统，但已不再兼容传统x86软件，其软件来源为Windows应用程序市场，类似于苹果的App Store，有效融合了笔记本电脑的功能和平板电脑的灵活性。从这个角度来说，苹果与微软等主流IT厂商逐渐将Pad这个定义确定出一个较为宽松的范围，即有着便携式平板外观、特有应用平台与安装模式等一系列特性（图4-25）。

图4-25 苹果公司iPad产品（左）和微软公司Surface平板电脑产品（右）

结合移动网络设备的不断更新换代，加之与宽带互联、移动通信以及数字电视网络的进一步融合，大众网络生活会拥有更多的便利，软硬件的升级在智能交通、环境保护、政府工作、公共安全等领域也会发挥更大的作用。

二、移动媒体应用

移动媒体除了自身操作系统平台外，更多地依赖于可安装的应用来扩展功能。移动媒体应用，英文名称为Application，简称为App，特指智能手机和Pad媒体中的第三方应用程序。著名的应用商店有苹果公司的App Store、谷歌的Play Store（图4-26）、微软的应用商城以及华为的应用市场等。这些应用商店对于应用程序采用了不同的管理模式，各有利弊。比如，

图4-26 华为商店首页

苹果公司对应用软件采用集中管理，依据统一的标准决定每一项应用是否有资格上架，不允许iPhone与iPad在其他地方下载应用，以此保证应用软件的可控性和高品质，同时也容易让软件的开发受到诸多限制，缺乏开放性。

移动媒体应用有着以下几个方面的特征。

一是集成性。多媒体本身具备集成的属性，移动媒体的任务是要让这种集成性浓缩到手机和Pad等终端设备有限的屏幕尺寸上。集成性是移动性得以体现的前提，随着智能手机功能覆盖面越来越广，除了娱乐休闲之外，移动媒体也可以胜任某些工作任务。比如谷歌公司开发的Google Docs、Sheets和Slides等应用，可以在移动系统中具备与文字、表格、演示文稿和PDF文件相关的办公功能。

二是同步性。得益于移动媒体与互联网的密切互联，使得移动媒体相关操作可以与大数据同步并及时得到反馈，可以拓展移动媒体的性能，保证移动状态的延续性和数据的完备性。

三是交互性。由于移动特性的存在，用户与设备、用户与网络之间的交互将更加便捷，会产生很多新的应用可能。交互性是推动移动性不断优化和完善的主导力量，从用户体验中得来的反馈是技术研发和升级的重要依据。

从移动运营与互联网的发展关系来看，手机媒体在原有功能与业务的基础上呈现出两极发展的趋势，即围绕移动厂商的功能与业务群以及开放的应用开发体系。前者有着一定的存在必要性，后者代表着移动媒体发展的未来，也是应用设计的主要载体。借助于移动通信基础平台和宽带互联网，伴随智能手机和Pad终端出现的第三方应用得以快速发展，针对人们工作、生活各个细节的应用软件层出不穷。第三方应用具备完善的开发背景、规范的上架策略、市场化的优胜劣汰机制等多方面特点，使得下载量靠前的应用可以得到用户的充分信赖。

第四节 移动媒体应用分类与整体设计

一、移动媒体应用设计简介

随着智能手机、平板电脑的不断发展，基于互联网的平面设计风格也蔓延开来，在不同终端形成了各自稳定、延续的视觉特征。一般来说，移动媒体的界面设计更加简洁，适合手指操作。较为常见的方法是在固有网页链接内容的基础上整合页面，精简模块，多设置指引性信息，过多的具体内容交给深层链接或者外站链接。有些App甚至颠覆了传统网络媒体的内容展示形式，采用每次只传递一幅图片、一条新闻、一个知识点等形式，用户吸引力却不降反升，这与网络媒体海量信息选择背景下用户的使用习惯和选择取向有关。

移动媒体的自身特性使得其视觉和界面设计与传统的计算机和网页设计有很大不同（图4-27）。受制于移动媒体终端有限的计算能力和显示面积，加上对移动能力的特殊要求，使得移动媒体设计不能追求"大而全"，而应该适应拇指操作，将流程简化，却又不

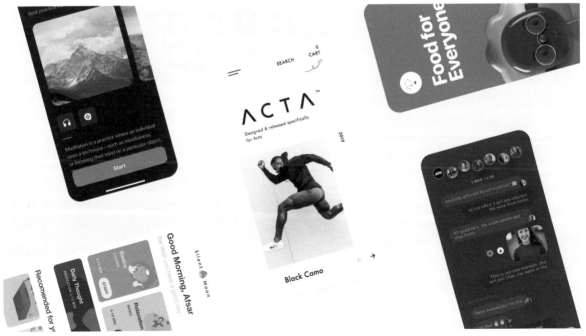

图4-27 形色各异的手机应用界面设计

影响核心功能。换句话说，移动界面不是计算机操作与网页界面的缩小版，比如其表单设计体量没有被削弱，适合点按的大按钮依然需要。

基于手指操作的界面交互行为是移动媒体的核心特征之一。与鼠标操作相比，手指操作在多点触碰、滑动控制、模拟真实动作等方面占有优势，但在精确遍历、选择、移动等方面表现不佳。基于此，扬长避短是优秀移动媒体界面设计的首要任务。另外，在视觉设计方面，还要尽量追求移动媒体与传统媒体的一致性，特别是网站的不同媒体版本，要在结构异化和视觉连续性上保证全媒体内容展示的实现。

移动媒体另外一个有趣的特征是基于移动设备的重力与方向感应，相对于计算机而言独具优势（图4-28）。比如在飞行游戏中，可以通过将手机放平或者竖立来模拟飞机的下降和提升，实现手与操作目标之间真实的联系，增加游戏真实性。重力与方向感应特征表现在界面与视觉设计方面并无特殊之处，只需为相应的变化提供视觉上的信息反馈即可，如罗盘指针的转动等。

图4-28　几款具备重力和方向感应的iPad游戏

二、移动媒体视觉设计特点

1. 对新媒体设计方法的继承

从手机支持的色彩模式、色彩数量、显示面积、结构展示、内容展示等方面进行设计准备，这与计算机软件、网络媒体等设计并无不同。一个完善的设计流程同样不可缺少，如内容编辑、草图规划、效果图制作、图片分割、程序配合等。移动媒体设计环境中同样有着"界面库"的概念，即文本框、按钮、滑块、选择框、开关等组件都有着一致的视觉表现，图标设计也有着统一的处理效果，既方便了设计师，又保证了视觉设计的高品质。在设计细节上，新媒体设计常用的隐喻图形、启动过程优化等手法在移动媒体界面设计中仍有应用（图4-29）。

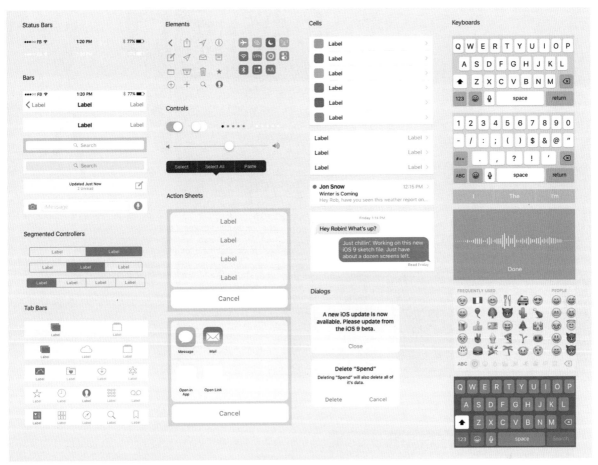

图4-29 原teehan+lax工作室成员为Facebook公司设计的iOS 9模板

2. 一目了然、符合习惯

用户使用手机的时间大多零碎，因此，手机界面中的访问热点不能过多，精简的信息条目可以节省用户的时间，同时也可以构建良好的阅读体验。为了做到这一点，应尽可能地减少到达目的地的访问步骤，同时还要做到少输入文字而多做选择，二者需要构建一个理想的平衡状态。为了做到即看即点，还要依赖用户使用习惯发挥作用，即不要盲目创新，要让用户感觉到与其他流行软件相似或相同的功能设定，这样就可以跳过功能介绍和使用说明，快速上手。如很多应用的左上角一般会放置返回按钮，如果突然将其放置在右下角，用户会不知所措。

3. 浸入性增强设计

浸入性是指在应用中实现的整体视觉规划，提供与内容相关的用户视觉体验，在娱乐和游戏应用中体现得较为充分（图4-30）。浸入性设计体现了应用视觉设计和内容构建的统一性，即视觉设计也可以作为内容的一部分来强化用户体验。也可以将视觉设计看作是对冗余文字的替代，一幅设计到位、信息表达清楚的图片会节省使用者大量的脑力与时间去理解。浸入性效果往往表现在应用的整体背景和装饰上，因此针对这种整体风格的动态控制也是应用程序设计要考虑的一个问题，这样可以扩展应用程序的视觉风格，让应用更加人性化。

图4-30 手机游戏应用《神庙逃亡》

三、移动媒体视觉设计元素

1. 文本设计

手机界面的文本设计包括字体名称、字号、颜色等属性。由于手机字体大多可以定制，所以这里主要探讨默认字体。安卓系统默认的字体为Droid Sans Fallback，字形与微软雅黑较为接近；苹果iOS系统则使用中文黑体和英文Helvetica字体。字号一般控制在9～12号之间，和颜色一样，都以系统设定为准。

2. 图标设计

移动媒体的图标设计与计算机图标相比，一般都界定在圆角、渐变与阴影三者结合的效果中，这样可以保证手机界面图标排列统一、有序。较为优秀的图标设计要考虑到颜色使用数量、图形抽象标准等多种因素。一般来说，系统自带图标在这方面都做得很好，第三方开发者的图标设计也应按照目标系统的图标特点进行优化。

3. 图表设计

图表设计是多种类信息展示的基本方式。由于显示面积的限制，手机界面中的图表大多以单列或双列为主，保证信息条目能够完整显示（图4-31）。同时，为了增强娱乐性，对于特殊种类的应用也会有相应的图表设计，比如iOS系统中iTunes唱片封面集合演示等。

图4-31 苹果iOS15版本的系统图表样式

4. 导航设计

手机界面的导航设计一般只关注左右两个位置以适合拇指操作，因此数量不会很多。比如，手机主界面下方必要的通话、短信和程序列表按钮以及应用中较为常见的左上角返回导航按钮、右上角更多功能按钮等。

5. 页面布局

随着手机应用的不断推出与改进，其界面布局大多具有稳定的模式性。手机主界面和应用程序界面的不同位置都有着固定的功能安排。在尊重用户主流使用习惯的前提下才可以讨论设计创新性的问题。讨论固有布局模式不是否定创新，而是要在尊重用户习惯与基本规律的基础上，结合用户反馈和应用自身的特殊性进行合理的升级与更新。

6. 交互版式

在移动媒体中可以实现不同手势的界面控制，为交互设计提供了更多的可能。以时下较为流行的安卓、iOS操作系统为例，针对用户日常工作和生活的真实思维，结合单点的点击、滑动、长按以及多点的滑动甚至是整机的摇动等动作，将原本需要鼠标操作作为中间环节的很多交互行为简单化、直接化和趣味化。比如微信的摇一摇交互行为，需要手握手机的图标设计、界面开启与闭合的动画设计、摇一摇结果的列表显示等多种设计形式来构建。

四、典型移动媒体应用设计举例

1. 抖音

抖音是由字节跳动公司推出的一款创意短视频与直播社交软件（图4-32）。该软件于2016年9月上线，受到了包括青年群体在内的互联网用户的青睐，大量音乐、创意、娱乐与生活短视频以及直播内容开创了中国互联网生态的新模式，同时孪生产品TikTok也向海外输出了中国互联网应用新价值。

作为短视频和直播设计软件的重量级产品，抖音一直在建立同类软件视觉设计的重要标准，很好地解决了作品浏览次序、标题与简介、辅助菜单类型与位置、音乐引用信息、留言反馈等各类问题，保证短视频和直播社交软件的高质量使用体验。

2. Instagram

本书的第三章从图像处理的角度介绍过Instagram这款应用。从移动应用的角度来看，Instagram也是一款非常流行的社交应用软件，可以通过一种愉快有趣的方式将用户随时抓拍下的照片、视频配以文字快速发表。无论是明星还是草根，Instagram都是日常生活分享的优质选择。

围绕照片或视频主体内容，Instagram在醒目的位置强调了"关注作者"和"收藏作品"两个功能。在下方功能区，包含一个相机按钮和四个分页面按钮。相机按钮指向Instagram内置的拍摄画面，也可以从手机相册中选择影像素材。总体来说，Instagram应用的界面设计体现了以影像为中心的理念，围绕影像内容构建拍摄组件、用户信息、关注联系等附加内容，使整个社会化影像的分享体系变得更为成熟。

图4-32　抖音直播界面

3. iDaily每日环球视野

iDaily（每日环球视野）是由Clover四叶新媒体开发的一款iOS图片新闻类应用，提供独家挑选的超高清分辨率图片（图4-33）。iDaily的官网这样描述其软件设计理念："地球发生的每一件事情，与你的距离都不会超过20000公里。"

iDaily主界面包含了图片与图片信息、程序标题、天气、设置、图片索引、分享、"距离我"新闻与名词检索等多个部分。即便如此，图片占据了绝大部分的面积，其余功能性按钮都被压缩在上下两行有限的空间内，体现出应用的功能性和内容主体性。

在各项功能中，"距离我的公里数"是较有特色的一个功能。点击它将打开一个新的子页面，页面中带有谷歌地图，标示出新闻图片发生地的具体位置。这种以地理位置作为阅读参照的方法可以带给用户不一样的阅读体验与知识学习路径。

总的来说，iDaily应用体现了主题内容、创新性与整体包装等多方面的应用设计特点，值得应用设计者参考。

图4-33　iDaily应用相关页面

思考

1. 简述互联网发生与发展的概况。

2. 从互联网发展的角度论述Web1.0、Web2.0以及Web3.0的关系。

3. 简述网络媒体的设计风格与典型影响力。

4. 结合实例概括网站常见类型与版式设计特点。

5. 谷歌与必应搜索的视觉设计风格有何异同？

6. 针对当前学习时间节点，试分析网站视觉设计的发展趋势。

7. 通过查阅资料谈一下手机与平板电脑的发展情况。

8. 通过查阅资料谈一下移动互联网的发展情况。

9. 移动媒体应用有哪些专属特征？

10. 移动媒体视觉设计的要点有哪些？

11. 结合设计实例列举移动媒体的视觉设计元素都有哪些？

第五章

新媒体品牌与传播

品牌和传播是商业社会紧密联系、相辅相成的两个概念。品牌是传播的基础，传播是品牌发展的必然需求。

品牌既是一种标准化、规则化的识别系统，也是一种具有经济价值的无形资产。对于新媒体品牌设计，一方面具有经典品牌理论与规则的延续性，另一方面也因为互联网的不断发展而衍生出新媒体品牌独有的内涵。

除了针对新媒体公司的品牌设计，传统品牌新媒体化也是新媒体品牌设计的重要任务。此外，个人新媒体品牌创建也逐渐成为大众追逐的热点，特别是对于摄影师、设计师等群体，这种个人新媒体品牌的创建更具现实意义。

新媒体广告设计是新媒体品牌与产品传播的一个环节，以创意与平面设计为主，是传播策略的具体体现。新媒体广告设计延续了传统广告设计在广告创意、诉求强化与视觉表现等方面的经典方法，同时结合新媒体平台与技术，逐渐形成自身特色。

掌握新媒体广告设计方法，需要对传播与新媒体传播理论有一定的了解。在新媒体出现之前已经有了大众传播的概念，但新媒体是更加直接、广泛的大众传播，同时还增加了自媒体与个人传播的特色。视觉设计层面的新媒体广告设计要考虑到版式设计、交互形式与元素安排等多个内容，同时还要与不同的新媒体平台相适应。

第一节 新媒体行业品牌设计

一、新媒体行业品牌设计概述

品牌指公司的名称、产品或服务的集成以及其他可以有别于竞争对手的标志、宣传、广告等，是构成公司独有市场形象的无形资产。世界广告大师大卫·奥格威（David Ogilvy）这样定义品牌："品牌是一种错综复杂的象征，它是品牌属性、名称、包装、价格、历史、声誉、广告风格的无形组合。品牌同时也因消费者对其使用的印象及自身的经验有所界定。"❶现代营销学之父科特勒则认为："品牌是销售者向购买者长期提供的一组特定的特点、利益和服务。"❷对于大众而言，公司的品牌集中体现在标志、色彩、产品和广告宣传上，其中以标志最为直观、鲜明。

品牌设计即针对品牌的各元素进行视觉与使用规范等层面的设计。第二次世界大战之后，美国很多设计事务所都开始为大企业设计标志和企业形象，如雷蒙·罗维、沃尔特·提格等，逐渐形成了CI（Corporate Identity，企业识别）以及CI所包括的MI（Mind Identity，理念识别）、VI（Visual Identity，视觉识别）、BI（Behavior Identity，行为识别）等针对企业文化与形象的一系列理念。在这个体系中，公司文化、市场研究、顾客研究、设计效果等新兴研究内容变得与产品外形设计一样重要。

在品牌设计以及后期合理使用的基础上，结合公司固有资产和产品前景，形成了品牌价值的概念。虽然品牌价值相当于企业各方面有形与无形资产的累加和货币化转换，但用户心中对于品牌的认可与忠诚度仍然无法用金钱来计算。

从20世纪末至今，随着计算机与互联网技术的不断发展，大批计算机、互联网与信息科技等行业的新媒体公司涌现出来，它们在硬件设备、软件服务、信息搜索、网络人际关系等方面各自发挥着领先者的作用；同时，占有技术优势的这些新媒体公司对于设计创新也非常重视，使得新媒体行业品牌无论在资产还是视觉方面都有着极强的后发优势。

以华为公司为例，依托硬件和软件两大生态，不断丰富产品类型，提供相关行业高质量商用办公解决方案，有着多项标准定制能力，包括HarmonyOS等产品在内已经逐渐形成相对完整的利益链。在英国著名的品牌估值与咨询机构Brand Finance整理发布的《2022年全球品牌价值500强报告》中，华为在2022年的全球品牌价值位列前十，排名上升到了第九名，成为中国科技企业的代表（图5-1）。

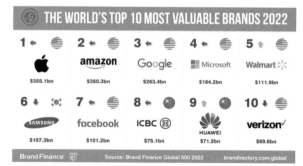

图5-1　2022年全球十大最具价值品牌
（数据来自Brand Finance）

❶ 张昆，王孟晴. 国家品牌的内涵、功能及其提升路径[J]. 学术界，2018（4）：88-99.

❷ 张欣茹. DTC：当渠道的影响力被交还给消费者[J]. 国际品牌观察，2022（8）：37-38.

考查新媒体的时代性，当今很多品牌的视觉形象更新与新时代品牌的适应与生存密不可分。比如，为了吸引每天在互联网上花费大量时间的青年人，品牌本身的适应性转变就变得非常重要。于是，众多传统品牌纷纷选择品牌年轻化的路线，简约而具有时代感，这些都是新媒体时代视觉审美的集中体现。

进入新媒体时代，很多公司品牌都在进行着更新，包括李宁、星巴克、中央电视台、大众汽车等，其更新完善的方向大多是趋于规整、简洁与平面化（图5-2）。

　（a）李宁公司　　　　　　（b）星巴克公司　　　　　（c）中央电视台　　　　　（d）大众汽车

图5-2　几个品牌的新旧标志对比图（上方为旧标志，下方为新标志）

除了传统品牌，新媒体与IT品牌更换标志的出发点也如出一辙，即在优化数字环境显示效果的同时，注重迎合新媒体用户的口味。

2012年，微软公司成立25年以来首次更换标志。从图形上来说，新标志简洁到无以复加的地步，仅仅由代表四种核心产品的矩形组成，没有曲线、没有光影（图5-3）。理解微软新标志，需要从矩形组合的Metro界面设计形式入手，代表的是微软寻求操作体验与程序架构革新的一种尝试，而且这种界

图5-3　微软公司及其旗下部分产品的最新标志

面已经在其Surface平板电脑中得到了年轻用户的肯定。2022年，视频平台爱奇艺宣布更换新的标志，同样是化繁为简，调整了字间距和字母边角切割方式，品牌色也选择更加清新的绿色。

部分新媒体类标志更新案例

总的来说，新媒体时代品牌的更新换代是超越技术的一种软精神力提升，这种提升的动力受技术、文化与社会思潮等多方面因素的影响。在品牌设计范畴之内，新媒体行业的品牌视觉设计有着重要的研究空间与价值。

二、新媒体行业品牌设计特点

品牌设计与新媒体关系密切。一方面，二者都是现代社会的产物，以包豪斯为坐标看现代设计，它比计算机的诞生也只是早了几十年，不存在"互相理解"的难度；另一方面，二者的目的都是更好地改变人的工作与生活，因此，网聚了大批有理想、有活力、敢于创新的从业者。此外，现代设计手法已经越来越离不开计算机辅助，换句话说，在电脑前不断思考的众多技术与设计天才有着很多共同的话题。基于这样的联系，新媒体品牌设计往往带有强

烈的技术化痕迹，或者说是技术化了的艺术表现，主要体现在以下两个方面。

1. 简约的技术味道

简约设计是新媒体公司常用来区别传统公司的视觉表达手段，因为计算机与互联网给人的直观印象就是快速、高效地处理问题，绝不拖沓，这是一种"基因"式的视觉设计需求。新媒体品牌的数字显示需求成为简约设计流行的一个重要因素，从谷歌、微软等公司清爽利落的标志和网站界面可以看出，新媒体品牌可以将这种简约发挥到极致。而且，面对设计的简约化趋势，新媒体公司不会有太多的顾虑，从各大IT公司的标志变化就可以看出，这些公司总是希望自己的品牌视觉形象可以进一步精简。2015年9月，谷歌公司更换了自己的标志，更加印证了这一点。新标志去除了原有标志的装饰衬线，更加适合台式电脑浏览器之外的更多设备，比如手机、手表、汽车仪表盘等（图5-4）。2022年，谷歌公司对旗下产品Chrome浏览器的标志再次进行了改版，和前面两版差别不大，但彻底去掉了渐变、阴影的效果处理，将扁平化进行到底（图5-5）。

（a）旧标志

（b）新标志

图5-4　谷歌公司新旧标志对比

（a）2011年标志　（b）2014年标志　（c）2022年标志

图5-5　谷歌Chrome浏览器新旧标志对比

2. 独特的创意细节

如果为了简约而简约，容易让新媒体品牌失去个性与时代特征，因为新媒体时代最重要的特征是创意思维，而不是将设计工作归结为简单的拼凑与重复。为了显示新媒体品牌的创新内涵，在简约设计的框架约束下，还要加入视觉创意点，以此来点亮品牌个性，给人留下深刻印象。比如富士（Fujifilm）公司在字母I与F上做的细微变形和亮点强调，戴尔（Dell）公司标志中倾斜的字母 E 所代表的计算机设备实物的透视，惠普（HP）公司标志上下两处因字母延伸而形成的类似对称的意味等，这些标志在简约设计的同时注重细节上的变化（图5-6）。

（a）富士公司标志

（b）戴尔公司标志　　　（c）惠普公司标志

图5-6　富士、戴尔和惠普公司的标志

第二节　传统品牌的网络媒体优化

一、官方网站设计

官方网站是指政府、企业、团体和个人本身发布权威内容的网站形式，具体又分为基础官方网站、粉丝官方网站等多种形式，其中以基础官方网站为核心形式。随着互联网的普及，绝大部分传统品牌都完成了域名注册和官方网站开发的工作。成为企业文化宣传和产品营销的新媒体渠道。

从根本上说，传统媒体的官方网站风格与内容是公司已有品牌视觉识别标准的延续，要遵从标志、色彩和辅助图形使用规范，有时也会采用和宣传印刷品同样内涵的象征性图片（图5-7）。由于传播媒介和显示设备发生了较大的变化，在油墨转化为像素的同时，新媒体依赖于超链接手段的超媒体阅读方式较之印刷品的线性阅读流程也有了较大的改变，这必然也会影响到视觉设计风格（图5-8）。

图5-7　农夫山泉官方网站首页

与新媒体公司不同，传统品牌因为缺乏新技术的原生背景，面对公司文化和媒体技术之间的融合，其新媒体设计转换也是一个挑战。可以从以下几个方面来把握传统品牌的网站设计。

（1）品牌专有色彩渲染。合理的配色是网站设计中较为便捷的营造传统品牌氛围的方法。传统品牌有着自身对应的色彩体系，比如传统食品行业的米色、褐色、红色等。这种行业色彩有着复古与手作的寓意，同时也与新媒体行业视觉色彩相区别。代表网站有五芳斋公司官方网站、可口可乐公司官方网站等（图5-9、图5-10）。

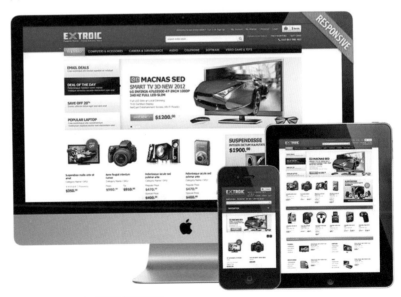

图5-8　EXTROIC网站视觉设计

图5-9 五芳斋公司官方网站首页截图

图5-10 可口可乐公司官方网站首页截图

（2）主题或产品图片展示。主题图片是指可以反映公司文化特征与内涵的象征性图片，也是很多公司VI手册中的一个部分，限定了可以用作公司文化与产品宣传的图片形式，这对于统一公司形象、提升公司影响与凝聚力都有帮助。在网页的版面布局中，往往在标志和内容模块之间放置一定体量的主题图片，给用户一种直观的视觉感受。代表网站有伊利集团官方网站（图5-11）、哈根达斯公司官方网站（图5-12）等。

当然，最直观的主题图

图5-11 伊利集团官方网站首页

片当属拍摄精致的产品图片。与产品列表中的图片不同，主题产品图片可以通过丰富拍摄场景、放大图像细节等手段强调产品属性（图5-13）；如果产品图片有内置广告的功能，还需要做进一步的广告版面展示设计。

图5-12　哈根达斯公司官方网站首页

图5-13　鸿星尔克公司官方网站首页

（3）图案装饰细节。图案装饰是提升网站设计细节与品位的有效手段。针对传统品牌网站的传统纹样设计具有一定的隐喻性。对于网站设计而言，简约线条装饰是较容易实现的效果，如果线条细化为图案，象征着品牌主题的手作特征，以此作为与数字化相区别的一个手段。很多传统品牌网站经常使用祥云、植物等传统纹样来装饰版式，使整个网站富有传统气息。除了传统纹样之外，很多时下元素都可以转化为装饰性图形。代表网站有天津杨柳青镇官方网站（图5-14）、苏州稻香村官方网站（图5-15）等。

图5-14 杨柳青镇官方网站过场动画

图5-15 苏州稻香村官方网站首页

（4）行业特征延续。对于政府网站等网站类型，设计风格需要体现庄重、严谨、高效的风格，过多的装饰反而会画蛇添足；这种延续性设计还涉及银行、保险等行业，在保证各自品牌VI标准的同时，尽量要传达出代表实力与可信任的严谨视觉风格。代表网站有中国银行官方网站（图5-16）、中国美术家协会官方网站（图5-17）等。

图5-16　中国银行官方网站首页

图5-17　中国美术家协会官方网站首页

总的来说，在成熟的企业视觉识别的基础上，传统企业、部门借助现代设计手段完成新媒体内容构建和传播是水到渠成的事情。脱离自身特色而盲目套用模板，就容易迷失方向而欲速不达。

二、入驻社会化媒体社区

传统品牌除了创建自身的官方网站，还要在流行的社会化媒体网站中再次塑造品牌形象，并形成粉丝的聚集与互动。这种品牌策略基于这样的一个事实：即网络与移动媒体中几款主流的社会化网站产品已经网聚了数以亿计的用户，能够选择的平台数量是有限的。传统品牌的公司大楼不能移动，官方网站从某种意义上讲也需要主动访问才有传播效果，因此只有社会化媒体才可以提供"店门前车水马龙"的条件。以中国肯德基官方网站为例，其以产品介绍、网络订餐、公司介绍等内容为主（图5-18），用户互动环节则通过首页醒目的链接跳转到新浪微博等站点，完成用户互动和细微营销（图5-19）。

时下，社会化媒体网站都为各品牌提供了主页服务。例如，Facebook品牌公共主页与私人用户形成"信息传播主体与粉丝"的一对多关系，完成了用户的二次聚合。公司主页包括公司识别信息、主题图片、相关介绍等基本内容，同样具有严谨、规范的设计准则，符合社交化媒体中品牌官方网站的要求，同时也有着社会化媒体独有的特色（图5-20）。较之传统品牌官方网站，用户在这样的页面中更能直观地感受到公司文化的影响以及自身与公司之间的关系，公司形象也更为鲜活。

值得注意的是，传统品牌入驻新媒体网站在增加曝光率的同时，对于企业本身的品牌形象、公益责任以及透明运作等方面也是一种考验。有专家指出，社会化媒体正在创造一种终将对社会经济产生积极影响的事物，那就是企业品牌的透明性。

图5-18　肯德基（中国）官方网站首页

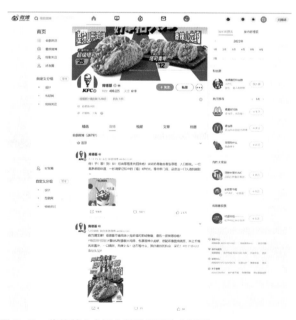

图5-19　肯德基（中国）新浪微博官方页面

图5-20　IBM的Facebook官方账号首页

第三节　新媒体个人品牌创建

一、个人品牌简介

除了企业品牌，个人品牌在新媒体时代的特征与价值也有集中的体现。新媒体背景下的个人品牌指个人利用新媒体媒介和手段确立起来的自身形象，包括形貌、才学、修养等。个人品牌对媒体中其他受众的群体认知与消费模式有着一定影响力，并具备相关群体所持有的印象与口碑。

个人品牌具有独特性、相关性和一致性三个基本特征，即品牌塑造中的个人应具有独立、专业的媒体观点，并与大众感兴趣的经济、社会、文化热点相关联，最后，这种观点应与社会主流价值观具有一致性。

美国管理学者汤姆·彼得斯（Tom Peters）认为：21世纪的工作生存法则就是建立个人品牌。在彼得斯看来，品牌不只是企业和产品要关注的事情，个人同样需要。

新媒体时代个人品牌创建最为显著的例子就是活跃于博客、微博和短视频平台中的知名博主，即所谓的"大V"。动辄几十万、几百万的粉丝群使得"大V"的影响力与一些传统媒体相比也不逊色，对于粉丝的沟通需求、公益事业的传播、专业技能的交流等都有着积极的意义。可以说，新媒体个人品牌拉近了大众与名人的距离，也使大众变为名人成为可能。实质上，这是一种对名人以往高高在上或神秘莫测的状态的一种消解，体现了以人为本的扁平化社会关系模式。

二、个人品牌创建途径

1. 影响力移植与扩展

如果个人在传统媒体中已经具备相当的影响力与品牌形象，那么移植到新媒体媒介中将会延续其个人品牌传播的热度，粉丝的关注与互动将会进一步提升其个人品牌价值。

2022年4月，有新闻报道太空探索技术公司（SpaceX）首席执行官（CEO）兼首席技术官（CTO）、特斯拉（TESLA）公司CEO埃隆·马斯克（Elon Musk）斥资440亿美元收购了推特（Twitter），该交易将把这家具有全球影响力的社交媒体平台的控制权完全转移给全球首富，被称为"推特最大的网红收购了推特"。交易完成后，推特将退市成为一家私人控股公司。马斯克个人在推特拥有1.2亿粉丝，他的个人账户被看作是特斯拉汽车以及SpaceX项目的重要宣传与营销工具（图5-21）。收购前，作为推特单一最大股东，马斯克也曾因发言不当而遭到推特封禁。这笔数百亿美元的交易证明了个人在新媒体平台中的影响力可以重要到何种程度。

图5-21 埃隆·马斯克twitter账号首页

2. 零起点塑造

对于处在事业起点的用户，特别是还处在学习阶段或刚刚步入职业领域的青年

人，其新媒体个人品牌塑造就需要从零开始，逐渐形成自身品牌特色。在艺术与设计范畴内适合零起点塑造的途径很多，比如绘画、书法、摄影、平面设计、插画（加密艺术）等。新媒体平台的自媒体属性可以让艺术家和设计师更加专心地投入到作品的创作中，更为快捷方便地发布内容并进行交流。

以摄影为例，社会化与移动媒体的轻影像构建和传播非常便捷（图5-22）。前面已经提到了一款名为Instagram的移动图片应用，并对"轻影像"做了探索性的定义。实际上，轻影像的概念可以扩展到移动应用之外的其他新媒体形式中，如博客与微博等。与移动应用

图5-22　《国家地理》杂志 Instagram 首页

相比，博客与微博的影像展示和互动有着更为丰富的功能支持，特别是在内容结构方面有着先天的优势。很多商业摄影师会不定期地在自己的博客中上传摄影作品，久而久之，就成了一个在线作品展示集，在与观众持续交流的同时逐步建立起个人摄影品牌。这种基于新媒体的个人摄影品牌也需要一枚标志用来强化形象，精心设计的图形或摄影师的形象照片都可以扮演这样的角色。其他行业的新媒体品牌创建和提升也有着相似的机制和方法。

新媒体个人品牌零起点创建需要注意以下几个问题。

（1）学习新媒体的思维和方法。要学会从新媒体的角度思考问题，这是不断培养新媒体敏锐嗅觉的过程。这种思维训练一方面需要一定的技术探索，比如可以利用基础的网页设计构建官方网站，体会网络媒体设计技术和语言的基本特征，包括Dreamweaver软件、HTML语言、CSS代码和Java脚本等（图5-23）。设计目标包括基本图片展示网站功能实

图5-23　程序编写

现，如图片、文字以及适当的动画效果等。要拿出足够的时间让自己"浸泡"在网络环境中，及时把握网络媒体时代的新事物、新观点，这也相当于为个人网站的延伸做准备。将个人网站的交互功能交给成熟的博客、微博和短视频平台，建立自己的朋友圈，在交流中不断强化和提升个人品牌形象。

（2）以高质量的内容（作品）作为网络生存的根本。新媒体影像的传播主体仍然是作品本身，无论是写实还是商业性的作品都是个人品牌塑造的基石。在新媒体的世界里，展示出来的东西一定要经得起推敲。由于网络中存在着海量的信息，因此要想拥有一定的关注度与转发量，就要紧紧抓住自身特色，并将这个特色放大、做强。互联网不容纳百科全书式的自媒体，因为只有互联网本身才是。强调网络内容的高质量也就意味着个人努力往往在互联网之外，而互联网也仅仅是一种工具、一个渠道。明白了这一点就可以更好地利用互联网，让其为自身品牌的建设服务。

（3）适度包装以进一步提升传播质量。无论是个人品牌还是产品内容，都需要一定的包装手段，这又分为基础包装和动态包装等。

基础包装是互联网生存的基本状态，需要借助个人形象设计、标志与VI元素导入、网站内容安排等手段，在整体层面上给人一种直观的判断，形成对网站和个人品牌的基本印象。动态包装则是在基础包装的基础上随着时间的积累，不断巩固个人品牌和产品内容中经典、优质的部分，去除不符合时宜与不成熟的部分，渐渐将互联网生存稳定化并不断发展壮大。时间积累是动态包装的一个重要方面，这种积累不能操之过急，要遵循新媒体影响力提升的特点，一点一点去提升，交流圈自然会逐渐扩大。在这个过程中，如能把握好与自媒体"大V"的关系来扩展自己的新媒体知名度也是一项重要的内容。个人品牌影响力不断扩大是水到渠成的事情，不要盲目扩张甚至是恶意炒作。

总之，各类网络媒体对于个人而言既是宣传的平台，也是提升的机遇，同时也是一个既新鲜又丰富的学习环境。学无止境，新媒体个人品牌的创建和提升同样没有终点。

第四节　新媒体传播与广告设计

一、新媒体传播的概念与特征

1. 新媒体传播的概念

中国人民大学新闻与传播学院郭庆光教授在其所著的《传播学概论》一书中通过总结已有研究成果提出了传播的概念："所谓传播，实质上是一种社会互动行为，人们通过传播保持着相互影响、相互作用的关系。"[1]信息科学的出现使得传播学中的意义与符号可以统一为"信息"的概念，信息科学是当前所谓新媒体的发生、发展基础。从这个角度来看，新媒体

[1] 郭庆光. 传播学教程（第2版）[M]. 北京：中国人民大学出版社，2011.

传播较以往各类传播都更贴近传播学的核心点，也就是信息传播。

传播学这门学科一般将传播分为人内传播、人际传播、群体传播和大众传播等几个门类。随着新媒体的出现，也有学者将互联网传播或新媒体传播看作是一个新的门类。应该说，作为一个相对的概念，新媒体并不是一个稳定的、成熟的形式，因此，是否将其作为新的传播类别尚不明确。

考查新媒体传播，一方面要肯定新媒体传播与传统传播学类别的关系，特别是与大众传播的关系，同时还要把握新媒体传播的新特点。新媒体传播首先有大众传播的特征。大众传播的传播者是从事信息生产和传播的专业组织，比如报社、出版社、广播、电视台等，生产、复制和传播信息的对象是社会大众，所传播的信息具有商品与文化双重属性，有着传播单向性。这些大众传播专业组织在新媒体平台中一般都有官方的账号，将大众传播形式延续到新媒体范畴中。除了扮演大众传播的角色外，新媒体传播还有着自身的特色，即寄托于社交媒体的自媒体传播。硅谷著名IT专栏作家丹·吉尔默（Dan Gillmor）在所著的《自媒体：草根新闻，源于大众，为了大众》（*We the Media: Grassroots Journalism by the People, for the People*，图5-24）一书中提出"自媒体（We Media）"的概念。自媒体指大众通过自身途径提供和分享与他们相关联的事件和内容而形成的新媒体形式，有着私人化、平民化、数字化的特点。

图5-24　《自媒体：草根新闻，源于大众，为了大众》

结合新媒体传播的大众化与自媒体化特征，同时参考各类针对传播的定义，可以将新媒体传播做以下表述：新媒体传播是一种依托信息科学技术与新媒体平台的新型社会互动行为，人们通过新媒体传播接收大众媒体信息，同时保持着个体之间相互影响、相互作用的关系。

2. 新媒体传播的特征

哈罗德·拉斯韦尔（Harold Lasswell）在1948年发表的《传播在社会中的结构与功能》中提出了著名的"5W"模式，即：谁（Who）→说什么（Say What）→通过什么渠道（In Which Channel）→对谁（To Whom）→取得什么效果（With What Effects）。可以依照拉斯韦尔的"5W"经典传播模式来分析新媒体传播的主要特点。

（1）传播者多样化。数字媒体因计算机与网络设备的产生和发展而走进大众，同时也给予了大众制作、发布、转发信息的能力，这是对传统媒体的一种颠覆。数字媒体直接推动了"自媒体"时代的发展。因此，新媒体传播的传播者已经由传统大众传播的各类传媒机构扩散至个人媒介的范畴，具有多样化的态势。

根据中国互联网络信息中心第50次中国互联网统计报告数据，截至2022年6月，我国网民规模为10.51亿，互联网普及率达74.4%。在We Are Social联合Hootsuite发布的《2022年全球数字概览报告》中显示，全球社交媒体用户已经超过46.2亿，庞大的用户人群造就了新媒体传播者的多样化。

（2）传播内容海量。数字化存储与数据库技术的发展使得传统印刷信息得以在特定设备中以数字信息的形式保存，比如电子词典，数百兆的容量可以将几十本大部头的纸质字典浓缩其中。与其相似的还有电子书技术的发展和推广，谷歌、百度等公司都在传统纸质书籍电子化制作、保存和传播等方面持续投入。

网页与应用内容的制作、存储与传播是常见的信息数字化模式。根据Netcraft全球Web服务器调查报告，截至2022年4月，Netcraft侦测到了超过2.7亿个站点的反馈信息，涉及1100多万台面向网络的计算机；截至2022年第三季度，全球顶级域名注册量达到3.499亿个。根据相关媒体2022年的统计数据，Twitter网站每秒发推6000条，每年约产生2000亿条推文，而在2022年第一季度，YouTube Shorts浏览量达到每天300亿次，包括音乐、体育等在内的各类专题每天都在不断上架新内容，吸引亿万用户的关注。如上线仅有10天，歌手哈里·斯泰尔斯（Harry Styles）的新歌在YouTube的点击量已经超过1800万次（图5-25）。海量的互联网信息成为新媒体传播的内容主体，这种信息数字化给大众的工作、学习和娱乐带来了巨大的便利与乐趣。

海量内容需要存储技术的支持，其中就包括云存储技术的不断发展。云是网络、互联网的一种比喻说法，在勾画网络拓扑或网络结构时常用云形来表示对互联网的一种符号性概括。云计算（Cloud Computing）是云概念的一个重要应用，指可作为商品通过互联网

图5-25　上线仅有10天，歌手哈里·斯泰尔斯的新歌在YouTube的点击量已经超过1800万次（截图日期：2022年7月23日）

流通的计算能力（图5-26）。这
种依托互联网的云概念还拓展出
云阅读、云搜索、云引擎、云服
务、云网站、云盘等多个概念与
形式。其中，云存储是指通过集
群应用、网格技术或分布式机房
集中监控等功能，将大量的网络
设备通过软件集合起来、协同工
作的系统形式。与传统分散式、
本地化的存储模式相比，有着管
理方便、成本低、量身定制等多
重优势。

图5-26　云计算示意

（3）传播渠道交互化。数字媒
体的传播渠道是多样的，比如户外
电子屏幕、楼宇电视、数字电视、
计算机与互联网等（图5-27）。交互是这些传播渠道的主要特点，在数字电视、互联网和移
动媒体等方面体现得尤为明显。渠道的交互特性可以保证用户选择信息的自由度，满足其个性
定制的需求。

图5-27　几种常见的数字媒体的传播媒介

注：车载电视（左）、户外视频（中）和商务楼宇视频（右）等。

　　从信息展示方式来看，新媒体传播渠道有着"大结构上的非线性"与"小模块的线性"
相配合的特点。以网页超媒体阅读方式为例，虽然通过一定的技术筛选、排序构成了某种版
式，但用户可以自行选择内容浏览的路径。在具体内容页，因为文本的阅读顺序限制，用户
还要在这个小范围中完成线性阅读。网站可以将用户的点击顺序和内容选择作为后续个性化
构建的基础。可见，这种传播渠道的交互作用推动力来自信息传达和接收的双方，每一方的

互动尝试都会推动整个传播渠道的进一步更新与完善。

（4）受传者个性化。在传播渠道交互环节，作为受传者的新媒体用户通过自身行为明确了相关信息查询和接收特征，为用户个性化的信息使用行为奠定了基础。

新媒体传播打破了传统媒体"一对多"的单方面信息传递模式，形成P2P（Peer to Peer）对等网络新模式。除了可以针对不同用户定制信息内容外，每个信息参与者还可以扮演传播环节上的更多角色。这种由大众传播（Mass Media）向细分媒体（Nicety Media）的转变有利于受众接触与自己相关的更多信息，同时其参与度也越来越高，对于激活与拓展传播渠道、改善与提升传播效果起到了积极的作用。

新媒体受传者个性化在技术上更多依赖于类似Cookies（一种网络痕迹跟踪技术）这样的技术，可以将用户的使用习惯和偏好记录下来以便准确地推送广告，节约了广告主的发布成本，也最大限度地减少不相关广告对用户的困扰（图5-28）。

（5）传播效果多元与智能化。广义的传播效果分为发布前和发布后两种，前者侧重于广告创意，后者侧重于媒介时效。新媒体传播效果在两个阶段都有着一定的自身特征。

新媒体发布前的广告创意因数字技术和交互环节的介入有了更大的空间与可能。比如，互联网广告可以借助声音、动画与鼠标点击交互等手段吸引用户注意力。发布后的媒介时效评估也因新媒体形式的多样而变得复杂，需要重点对待的是用户针对广告的反馈行为，以便量化评估。比如，借助诸如ROI（Return on Investment，投资回报率）营销平台，各类新媒体主体可以对用户行为进行更为精确的跟踪和分析（图5-29）。

图5-28　微信朋友圈广告

图5-29　Adobe Marketo营销服务平台网站首页（局部）

传播效果的更优实现使得新媒体成为商业广告传播方式的重要选择，其营销传播能力与媒介价值得到了企业与营销机构的认可，近年来一直保持高速增长的态势。

二、新媒体广告设计

1. 新媒体广告概况

广告与媒体有着相辅相成的关系。从定义上看，广告即广告主通过一定的媒体（电视、广播、平面媒体、户外传媒、互联网等）向目标受众推销产品、服务和观念的传播活动，包括商业广告、公益广告等。广告依附媒体，同时也让媒体可以充分发挥承载与传播的作用。

传统媒体形式中，电视广告、报纸杂志广告、广播广告都已经形成了较为成熟的制作、发布、受众群与利润模式。这种模式发挥作用的依据包括意识（awareness）、考虑（consideration）和转化（transfer）三个层面。电视、广播是培养大众购买意识的有效途径，可以快速建立品牌亲和力；报业广告为消费者提供了一个平台做深入思考；而品牌管理商与零售商则负责商品销售的最后环节。

新媒体营销流程在某种程度上和传统媒体也是相同的。比如，在谷歌公司的广告实现流程中，YouTube产品负责"意识"，让用户通过视频内容浏览有机会接触到广告；DoubleClick产品负责"考虑"，通过网页或其他媒体形式上的广告发布实现销售；AdSense负责"转化"，让广告主可以根据自身情况发布广告，实现营销目标（图5-30）。

图5-30　媒体广告发挥作用的三个层次（以谷歌系列产品为例）

当新媒体成为媒体形态最新的一种，广告的形态也会有相应的变化。比如，杂志广告的比例不适合直接放到网页上面，即便放在楼宇广告屏幕上，有些文字也会模糊不清；再如，人们在接受电视广告的时候往往处于休闲状态，所以电视广告即便15s的时长也会实现既定传播效果，但新媒体媒介中的用户以获取主体信息为首要任务，不会有耐心等待广告播放完毕，因此，广告的创意与内容制作都要进行相应的调整。对于新闻客户端与社交媒体而言，广告的发布还要考虑到用户的使用延续性，避免带来一种突兀的感觉。比如，在微信朋友圈中，广告发布从形式和内容上看与其他信息相比也没什么区别，宣传介入比较自然。

马歇尔·麦克卢汉（Marshall Mcluhan）在《理解媒介：人的延伸》一书中提到：作为社会发展的基本动力，媒体演变出的新形式都将开辟出人类交往与社会活动的新领域。这种变革将会影响到大众的理解与思考习惯。在这种情况下，研究新媒体广告就有着一定的现实意义。

综上所述，可得出如下定义，新媒体广告即通过新媒体形式向目标受众推销产品、服务和观念的传播活动，除了传播媒介以外，其设计理念、设计方法、表现形式等都有着自身的特点。也有学者将新媒体广告定义为"将新媒体作为传播载体的广告"，从载体的角度指出新媒体广告的媒介特质。

2. 新媒体广告类别

（1）网站广告。网站广告是指在网站上以文字、图片和动画的形式进行广告内容的发布和目标网页的超链接导引。从网站这一角度来看，除了传统网页上的旗帜、按钮、通栏、对联、弹出、移动图标和整版网页广告形式外，搜索引擎的推荐网站条目、即时聊天工具的嵌入广告、博客的主题与边栏广告图片、SNS网站的公司主页和信息软文都属于互联网广告的范畴。最早的互联

图5-31　Hotwired网站上发布的AT&T公司Banner广告（顶部）

网广告出现在1994年，美国著名的Hotwired杂志在官方网站上首次推出网络广告，这立即吸引了AT&T等众多客户在其主页上发布Banner广告（图5-31）。1995年4月，马云创办了中国黄页，在国内开始推广网络广告理念。1999年元月，新浪宣布已经拿到IBM公司30万美元的广告业务，标志着中国互联网广告已走向成熟。

部分门户网站上的广告

社交网站广告也属于网站广告的一部分，随着社交网站成为人们互联网交流的绝对主体，以News Feed形式（社交媒体的一种新型条目形式）为代表的社交网站广告也逐渐成为广告人与客户竞相追逐的热点（图5-32）。根据Meta/Facebook公司财报数据，公司2021年广告收入为1149.3亿美元，占总收入的97.5%。根据网络数据显示，2021年字节跳动公司的广告收入达2600亿元人民币，其中抖音广告收入约1500亿元人民币，今日头条广告收入约450亿元人民币。

（2）软件广告。软件广告，也称广告软件，是捆绑并在软件界面中显示的广告形式，在免费软件、试用版软件中较为多见。软件广告以图片和文字两种类型为主，每种广告的外观因软件类别而异。因为软件广告运行在电脑本地，有的还参与软件安装与功能实现的过程，会给一些恶意病毒和间谍程序创造入侵电脑的机会。

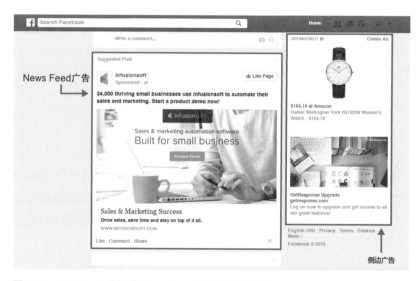

图5-32　Facebook网站的News Feed广告和侧边广告

随着互联网的不断普及与发展，应用软件逐渐向着绿色化、云端化与服务化演进，对于软件嵌入广告而言也面临着新的挑战。总的来说，软件广告逐渐呈现出网络化、在线化的特点，本地特征不再明显。

（3）户外新媒体广告。户外新媒体广告主要指以车载电视、楼宇液晶电视等形态为代表的广告媒体形式，其特点是流动性强、到达率高、具有受众群体目标针对性，同时配以功能强大的数字接口可以和用户形成多样互动（图5-33）。户外广告公司APN亚洲区首席执行官约翰·斯麦尔伍德（John Smallwood）说过："户外广告才是真正的大众传媒。不是所有的人都看电视、读报纸或上网冲浪，但是任何人只要他离开家，就会看到户外广告。"新媒体科技手段使户外媒体的创意手段越来越丰富，形成了立体化的感官冲击力，成熟的品牌客户数量也不断扩充，涉及IT、日用品、房地产等诸多领域。除了表现方式，新媒体户外广告还继承了低

图5-33　户外拥有互动功能的新媒体广告

成本的优势，其千人成本仅是电视广告的1/30～1/10左右。

（4）移动媒体广告。在手机、平板电脑等可连接互联网的移动设备上发布的广告具备了互联网和户外双重优势，有着随时"伴随"在受众身边的显著特征。当然，也有人将车载移动电视广告纳入移动媒体广告的范畴。但总的来说，移动媒体广告的发展前景和上升空间主要围绕手机和Pad媒体应用展开，是应用开发者与运营商盈利的途径之一。移动媒体广告在形式上又分为硬性广告和软性广告。硬性广告一般以Banner的形式强制放在应用界面中，有着清晰直观的特点，但一般都带有生硬的说教性。软性广告则将产品信息和媒介融合在一起，有软文和平台媒体合作等形式，虽然传播速度相对较慢，但渗透性强，受众更容易认知与接受。总的来说，移动媒体广告的背后是全新的无线营销模式，以移动终端为主要传播载体，向"分众目标受众"传播直接、定向、精确的即时信息，与消费者的信息互动是其达到市场沟通与营销目标的主要方式。

3. 新媒体广告特征

（1）交互性。新媒体广告的交互性源于新媒体本身双向互动的大众传播模式。广告的传播不再是传统媒体的点对点线性传播，而是交由用户选择。比如，用户在触摸屏前可以选择自己感兴趣的广告内容，包括软广告。新媒体广告交互性的实现依赖于交互技术的不断创新与升级，同时也要考虑到投放环境中用户的普遍使用习惯，避免干扰投放平台的正常交互功能。

（2）海量性。新媒体广告以数字化的方式储存和传递，超链接技术让信息与信息之间产生关联，打破了传统广告信息的数量限制。另外，普通大众也可以借助计算机、手机和网络

参与广告信息的发布，多样的传播渠道也为海量广告提供了充足的发布空间。

（3）全球性。以网络媒体为代表的新媒体可以将全球160多个国家数以亿计的网民聚在一起，在这种平台上发布广告，其挑战性是前所未有的。考虑到全球性的同时也要兼顾地域特殊性，经过充分调研的广告发布可以避免潜在的文化与意识冲突的发生。

（4）娱乐性。媒体技术可以在文、图、声、像等方面给广告受众以多感官的刺激，加深传播效果。早在1959年，美国社会学家查尔斯·赖特（Charles R. Wright）在《大众传播：功能的探讨》一书中，将哈罗德·拉斯韦尔的三种传播社会功能增加了一条，即娱乐功能。作为传播类型的一种，新媒体广告与大众娱乐之间有着紧密的内在联系。新媒体广告借助技术革新将大众娱乐与信息传输结合在一起，进一步改善了广告投放和大众获取二者之间的关系。

（5）统计性。新媒体广告的统计特征包含投放的准确性和可评估等方面。大众通过新媒体媒介获取信息的时候，厂商也会得到另一层面的用户使用情况、意见建议的反馈。用户在观看、点击新媒体广告的时候会"留下脚印"，形成客户群体基本特征，并作为广告受益与结算的依据。这种统计性有利于厂家对广告效果进行评估，调整广告投放策略。新媒体广告的这种统计性特征也相当于"去中介性"，即独立的市场调研机构不再是必要的环节。

（6）本体性。新媒体广告的本体性是指广告主与发布媒体有可能为同一品牌。比如，网易公司可以在网页广告中提供旗下游戏与产品的内容链接和信息宣传。新媒体广告的本体性一方面实现了媒介主体的宣传目的，另一方面也在某种层面上为用户的使用体验提供额外的导引，甚至为客户带来一定的便利，比如淘宝网的本网促销广告等。

思考

1. 结合品牌实例，简述新媒体品牌设计的基本内涵。
2. 结合品牌实例，简述新媒体品牌的设计特点。
3. 结合实例，说一说传统品牌的新媒体形式优化有哪几种形式？
4. 什么是新媒体个人品牌创建？其创建途径都有哪些？
5. 什么是新媒体传播？它有哪些特征？
6. 什么是新媒体广告？它有哪些类别与特征？

第六章

新媒体艺术与元宇宙

于新媒体的概念具有动态性和不确定性，新媒体艺术这个概念同样也有着丰富的内容。一般来说，借助声、光、电技术生成的媒体形式都可以看作是新媒体艺术，其中包含着各类前卫艺术思潮。计算机和互联网的出现使新媒体艺术的世界更加五彩斑斓。计算机程序创造出更加多样的艺术形态，交互技术让新媒体艺术赋予观者更多的趣味性和参与感。

块链的出现带给数字艺术更多的可能性，也颠覆了很多事情，这其中就包括数字艺术品的价值确权问题，数字艺术收藏也因此走上了发展的快车道。作为加密货币的一种，NFT 已经成为人们追捧的新目标。在区块链所构建的元宇宙中，有机遇，也有风险，需要我们准确研判，理性参与，让区块链和 NFT 真正惠及大众，造福社会。

第一节 新媒体艺术概述

一、新媒体艺术的定义

与新媒体本身相比，新媒体艺术的概念范围更加难以界定。一般来说，借助声、光、电等手段创造出的艺术形式就属于新媒体艺术，这里的"新"是相对于传统的绘画、雕塑、音乐等艺术形式而言。当然，计算机和互联网的出现，新媒体艺术所展现的内容也更加多样、复杂，留给艺术家创意的空间也空前广阔。

上海交通大学林迅教授在其专著《新媒体艺术》一书中将新媒体艺术定义为"以数字媒体技术及数字信息传播科技为支撑和媒体的艺术形态"，新媒体艺术的本质体现在"通过利用和展示数字化及信息传播相关新技术，以交互为其主要特征，参与有关社会、文化、政治、美学等相关领域的艺术实践"。

还有资料将新媒体艺术定义为：一种建立在数字技术基础之上的、以"光学"媒介和电子媒介为基本语言的新艺术门类。甚至有人将新媒体艺术简化为数码艺术，因为计算机图形设计（CG，Computer Graphic）是新媒体艺术的主要手段。

西方国家的新媒体艺术探索大体遵循着从传统向现代不断演进的路径。比如，美籍韩裔艺术家白南准在20世纪末依靠多台电视机的组合和灯管装饰创作了一系列当时所谓的"新媒体艺术作品"，如《电子高速公路：美国大陆，阿拉斯加，夏威夷》（图6-1）、*Piano Piece*等，仍然停留在电视与录像媒体的层面，但因其反映现实的新奇创意，人们会很容易地将其与传统艺术形式做出区分。

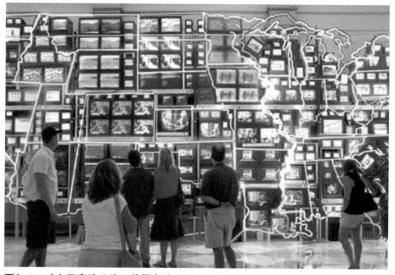

图6-1　《电子高速公路：美国大陆，阿拉斯加，夏威夷》

中国的新媒体艺术发展始于20世纪80年代，随后涌现出《现象与影像》《看》《罗辑：五个录像装置》等一系列录像展，得到了像《文艺报》这样的权威媒体的关注，形成了中国特色的"录像媒体艺术"。在这个过程中，以王功新、徐冰为代表的中国新媒体艺术家也逐渐得到国际认可。中国早期录像艺术的尝试与计算机和网络还没有太多的关联，但仍有着鲜明的"新媒体艺术"烙印。

计算机和互联网的出现为这种相对而言反传统、反常规的艺术创作提供了更多的路径与便利。比如，数字技术的普及让影像的获取与编辑变得简单，而社会化媒体网站拓宽了作品

的发布渠道，也增添了人际关系探索的更多可能。

在互联网走进大众生活的初期，艺术家就开始以静态网页为题材进行创作实践。1993年，欧洲艺术家琼·海姆斯凯克（Joan Heemskerk）和德克·佩斯曼（Dirk Paesmans）在访

问了硅谷之后，创办了名为"Jodi"的网站（图6-2）。这个网站充斥着冗长的绿色特殊符号超链接，点击之后在地址栏会发现这是命名为a、b、c、d等一系列静态网页的跳转。有资料记载，这应该是绿色文本和闪烁图形构成的网络视觉语言，同时，这也成为两个人图片拼贴和HTML语言艺术化创作的发端。在Netscape浏览器还未问世的20世纪90年代，这种尝试带有相当的创新性，两个人也被看作是网络新媒体文化和艺术活动的先驱。

图6-2 Jodi网站页面

新媒体艺术家罗伊·阿斯科特（Roy Ascott）在1984年的一篇文章中就提到："从某种意义上说，网络让你离开了躯体，将思想直接融入永恒的海洋。这不仅是一种感受——更是思想和联想。这些从众多分散地点汇聚到一起的想法，被放置于不同的文化环境中，通过个性迥异的个体连在一起，因而意义和内涵变得更加丰富。"为了实践自己的网络艺术探索，罗伊·阿斯科特早在1993年就在英国威尔士大学创立了全球第一个跨媒体交互艺术研究中心（CAiiA-STAR），同时也编写了大量关于新媒体的著作。无论是以艺术家还是教育家的身份，罗伊·阿斯科特都在新媒体艺术的舞台上发挥着重要的影响力（图6-3）。

图6-3 罗伊·阿斯科特的部分著作

1994年，包括赫斯特公司（the Hearst Corporation）在内的众多美国媒体公司相继成立新媒体部门，艺术从业人员有了一个名词来介绍基于计算机和互联网的多种艺术形式（交互媒体、虚拟现实、数字艺术等）。

随着周边学科技术的不断发展，未来的"新媒体艺术"将会与生物学、分子科学、基因学等概念进一步融合。比如可以将"干性"硅晶计算机科学和"湿性"生物学相结合，这种形式被罗伊·阿斯科特称之为"湿媒体"（Moist Media）。

虽然新媒体艺术本质上是一种纯艺术观念与表现，但某些时候这种艺术形式也会和商业性的插画、数字视频、3D图形等视觉传达设计手段等交织在一起，其背后有新媒体数字与交互技术的支撑，借助如今的高速互联网，其发展触角已经延伸至与现实世界平行的元宇宙范畴。与此同时，针对新媒体艺术，可以借助当代科技发展史、艺术史等学科进行交叉与辅助研究，还可以借鉴信息科学、传播学、社会学、美学等领域的研究成果。

二、新媒体艺术的继承与发展

新媒体艺术在硬件方面依赖于计算机技术在20世纪中期的诞生和发展，也包括后来互联网的问世与普及。其中，最为让人兴奋的事件是个人电脑的诞生，让艺术可以快速、海量地展示在大众眼前，也让和新媒体相关的各种艺术事件深入人心。比如，史蒂夫·乔布斯和他的产品常被看作是科技和艺术的完美结合，乔布斯的艺术天赋与商业成就让人们相信在新媒体和艺术之间一定存在着某种内在的联系。1986年，也就是乔布斯暂时离开苹果公司的

部分Adobe
产品包装
封面设计

第二年，他斥资1000万美元收购了Lucasfilm旗下的计算机动画效果工作室并命名为皮克斯动画工作室（Pixar Animation Studio）。之后的十年，皮克斯动画工作室制作出包括《玩具总动员》在内的众多计算机动画精品（图6-4），直至2006年被迪士尼收购。皮克斯动画的故事可以看作是乔布斯本人对数字艺术执着追求的一个缩影。

图6-4 皮克斯动画工作室所创造的众多家喻户晓的卡通形象

　　随着个人电脑软件的不断丰富，出现了Adobe、谷歌这样的设计艺术软件公司和领先的数字信息技术公司，在视觉与交互技术上保证了新媒体艺术的进一步发展。以Adobe产品包装为例，每一款产品的主题图片都可以看作是一件高水准的数字艺术作品，体现了Adobe公司借助软件研发优势在数字艺术领域的探索和引领作用。

　　从艺术史发展的角度，新媒体形式的诞生与艺术自身的发展也有着相遇点和重合期。自20世纪60年代起，以"反美学"姿态走向艺术舞台的"前卫艺术"夹带着波普艺术、观念艺术、行为艺术、偶发艺术等艺术形式发展起来，形象、审美、情感、虚拟与特立独行都是其表现特征。这些表现得以实现的途径有很多，信息技术的出现与发展是最佳选择。新媒体对于传统媒体在很多方面的颠覆性很合新兴艺术思潮的口味。在新媒体时代，各类艺术风格的作品层出不穷，因为各类设计软件对于图像的控制比剪刀、胶水和影印机要强大得多。

　　现代艺术发展与新媒体的内在联系体现在以下几个方面。

　　（1）艺术思潮所依附的表现技法在新媒体范畴中可轻松实现。新媒体技术给人的直观印象就是善于创造一些炫酷、时髦的东西，似乎没有做不到的事情。以波普艺术（Pop Art）为例，其艺术主张和新媒体艺术不谋而合。从根源上说，波普创作观念源于达达主义"异类合成"美学形式，糅合了多种美学元素，比如形式、构成、分解和起源等。除了图像拼贴手法，电影艺术中的蒙太奇方法也受到了这种美学思维的极大影响。在软件界面中，"撕裂"一张图像、填充一种颜色以及排列一组花纹等操作都只需几秒钟的时间，于是我们致敬安迪·沃霍尔（Andy Warhol）的前瞻创意，但已经不必再羡慕他的技法（图6-5）。利用数字媒体手段，唾手可得的图像被撕碎、半透明化、扭曲甚至运动起来，在这种前提下，一个好的想法更加可贵。

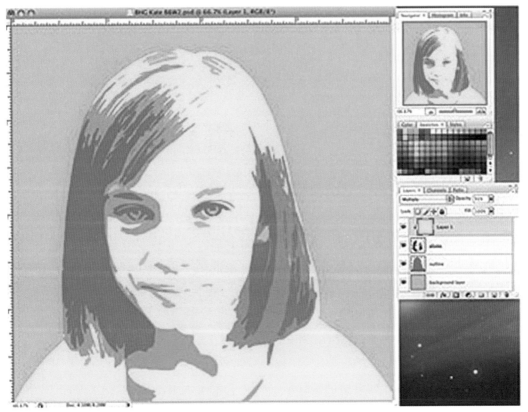

图6-5　Photoshop软件可以轻松模拟和营造波普风格

（2）观念艺术的非物质性与新媒体无重量的呈现相符。观念艺术（Idea Art）兴起于20世纪中期的西方美术流派，其特点是摒弃艺术实体创作，直接传达观念。语言是观念的物质媒介，后来发展为以马塞尔·杜尚 （Marcel Duchamp）的知名作品《泉》为代表的更为广泛、多样的形式。在这个发展趋势中，物质层面的雕琢变得可有可无，只要可以表达出艺术家的观点，任何事物都可以作为观念的载体。观念艺术注重艺术家的主观表达与思想动机，其结果往往不是恒定、物化的。新媒体作品的呈现是无重量的，也可以将其看作是一种不恒定、非物化的状态。观念艺术依附在新媒体形式中，不会破坏其创作本质，反而还会借助隐藏新媒体之后的技术手段呈现出更多的样态（图6-6）。

图6-6　加利福尼亚艺术家布鲁斯·瑙曼（Bruce Nauman）的观念艺术作品《一百个生命与死亡》

注：面对作品，观众被要求演练多组与"live"和"die"有关的词语，而这些词语在霓虹灯的渲染下显得刺目而躁动。

（3）行为艺术需要新媒体营造的新环境。行为艺术（Performance Art）源起于20世纪50～60年代，指在特定的时间、地点由个人和群体的行为构建的艺术形式，代表作品有伊夫·克莱

因（Yves Klein）的自由坠落、玛丽娜·阿布拉莫维奇（Marina Abramović）的静坐与对视等。行为主体和空间在行为艺术中有着同样重要的作用，即便暗淡无内容的空间背景也会传达一种特定的艺术语言。在这种情况下，对于空间的创新和探索就是行为艺术家较为重视的一项内容。新媒体由于声、光、电及交互技术的介入，使得场景呈现更加新颖、复杂，可以创作更多"特殊的意味"，是行为艺术主体的最佳拍档（图6-7、图6-8）。

图6-7 英国Theo Adams Company公司出品的行为艺术表演*Cry Out*

图6-8 德国不莱梅行为艺术二人组LAPP-Pro的作品

（4）偶发艺术的时空得到了延伸和扩展。偶发艺术（Happening Art）也是西方艺术的一个主要形态，有着强烈的行为艺术特征。偶发艺术强调艺术家与观众在特定空间、特定时间形成具有独立性的互动行为，因此对创意有着更高的要求，否则只能把艺术现场变得一团糟。数字技术让偶发艺术的存在空间进一步扩展，比如依托于网络的虚拟场景等；基于数字设备的时间也更为精确，可以面向世界各地的网民在某一个时间节点进行直播类型的偶发性

创作，当然也包括通过视频网站不断分发传递的艺术创作场景（图6-9）。总的来说，偶发艺术注重审美过程的体验与联想，与新媒体艺术的创作观念相一致。

图6-9　偶发艺术表演场景

（5）现代艺术对于人与人关系的挖掘与新媒体属性如出一辙。现代艺术针对传统的"人-物"关系进行否定、修正或者提出新的见解，其中一项新模式即"人-物-人"关系，即物品只是中间指示，最终探讨的是不断变化的人与人之间的联系，其中也包括媒体平台上的联系。新媒体发展到今天，参与者大多围拢在几家主流的社会化媒体网站周围，形成了一种虚拟和真实身份相融的新兴社会关系，他们的推荐、评论、转发与原创内容成为推动经济社会发展不容忽视的力量。2014年，一个名为"fryesocial medium"的Instagram账号根据公众投票创建了一个完整的展览"#SocialMedium"（图6-10），该活动也大幅度提升了策展人的社交媒体影响力。新媒体艺术家罗伊·阿斯科特说："沟通和合作成为在领域范畴中进行创作的艺术家

图6-10　fryesocialmedium的Instagram主页

的关注焦点。"无论新的社会题材还是新的人类体验，都是这种人与人交互关系的体现。很多新艺术形式虽然很难留下完整的物化结果，但在过程中人们有了新的感悟与思考就已弥足珍贵。

（6）艺术与设计的融合与发展。艺术与设计两个概念存在区别，但更多的是普遍性与一致性。如今，自然科学和社会科学研究都难免涉及多个学科、多个领域而形成跨界的局面，艺术与设计的研究也不能免俗。随着艺术与设计实践的不断丰富以及理论研究的不断推进，二者的学科界限日趋模糊，相互联系也日益频繁，形成了互通互融的特点。北京航空航天大学的龙全教授曾在2011全国新媒体艺术系主任（院长）论坛上用"兼容，和而不同"来形容新媒体艺术的学科特点。一般意义上的新媒体艺术已经将设计、计算机、传播学以及艺术学的内容包含在内，形成一个多学科交叉的共同体。著名画家、学者陈丹青也认为："新媒体艺术适逢其时，有很多方面的事情可以尝试。因为新媒体会塑造你，会塑造整个社会，而且它会塑造时代。我们已经被它塑造了。"在这种情况下，非要将新媒体艺术约束在某一个框架内是不容易做到的，也没有什么实际意义。

在艺术与设计边界日益模糊的时代背景下，"合成"的理念被更多艺术家认可并应用于实践。很多新媒体设计都体现出了鲜明的设计形式感，比如对线条、色块和空间的理性安排等。新媒体艺术的实验精神是对设计创新的一种推动。设计由于具备客观性和功能性的倾向，往往在思维创新这个方面不容易得到释放，新媒体艺术的实验性可以弥补这一点，在束缚相对较少的条件下挖掘到更多的艺术灵感、视觉特征和技术需求。

超越艺术与设计学科边界，多学科的融合也是大势所趋，"合成艺术"的时代已经到来。"合成时代——国际新媒体艺术展"的策展人张尕这样定义合成艺术："它是综合了多种学科的合成艺术，艺术与当代最前沿的科学相结合，数字技术、生物科技、量子理论、经济学、语言学都可以成为艺术实现的媒介（体）。"张尕策划的这个展览集视听、游戏、网络、互动等于一身，涵盖了远程信息处理、生物文化混合、感应机器、衍生系统、机器人的介入等多重内容，借助最前沿的艺术想象力展现了艺术家对文化产物的最新感知（图6-11）。举办这次展览的中国美术馆馆长范迪安认为："艺术与科技结合的第一步也许并不是产生实用性的产品，但它本身具有向应用性转换的巨大潜力，并预示着未来的生活方式，艺术创新总是启发人们对创造力产生新的理解。"

图6-11　"合成时代——国际新媒体艺术展"部分参展作品（选自中国美术馆官方网站）

注：作者分别为奇科·麦克默里特（左上）、克里斯托夫·希尔德布朗德（右上）、缪晓春（左下）、Transmute集体创作（右下）。

从艺术与设计相融合的角度看待新媒体这种媒体形式，或者说在当下重新审视"新媒体艺术设计"这个概念，可以得出这样一个结论：所谓的新媒体是媒体变迁的一个阶段，新媒体艺术设计作为一枚鲜明的标签，将这个时代人们的思想与实践标示出来，同时以作品的形式存储起来。包括艺术作品、设计产品与技术支持在内，所有的新媒体艺术设计构成元素的内容与变革都集中体现了人们在物质和精神世界不断求变、求真、求美的探索和努力。

第二节　新媒体艺术的类别与特征

一、新媒体艺术的类别

从内容生成方式的角度看待新媒体艺术，可以将其分为图形、影像与互动等几种类型，每一类因创作手法与表现形式的不同还可以进一步细分。

1. 图形艺术

新媒体图形艺术指从空白画布开始由点线面构成的艺术形式，按实现方式的不同又分为计算机图形艺术和数字绘画等类别。

计算机图形艺术是由特定算法（algorithmic）与程序（program）支撑的，由人工设定规则与参数的数字艺术形式（图6-12）。纯粹的计算机图形具有形状抽象、色彩饱和、渐变延续等特征，这与数字计算的渐进过程有关。艺术家的创意停留在规则创建阶段，具体实施过程则无法干预，但最终形成的抽象图形仍然会与事先的创意有一定的内在联系，形成具有一定特色的艺术视觉表现。由于计算机图形艺术的内置程序与规则的存在，使其可以方便地与其他数字媒体相联系，比如与数字音乐相关联可以创建声音的动态图形表现等。

数字绘画是由艺术家手工绘制、富有表现意味的现代设计形式，与传统的绘

图6-12　计算机图形艺术作品

画艺术有着紧密联系（图6-13）。数字设计软件可以模拟画笔压力进行数字形式的绘画创作，形成或写实、或变形、或抽象的插画形式。如果强调光影表现，数字绘画与真实绘画就非常接近（图6-14）。这样的作品既可以作为独立艺术品，也可以应用于游戏或广告人物的创建。

图6-13 Andy Jones绘制的数字艺术作品

2. 数字影像艺术

数字影像艺术是以数字影像技术与计算机后期影像处理为主要手段的新媒体艺术创作方式，分为数字图像、数字视频等类别。

数字图像艺术又分为两类，即数字艺术摄影和数字艺术图像创作。前者是指摄影家将艺术创作理念直接付诸摄影创作当中；后者则将摄影图片作为素材来进行进一步的创作处理。数码相机等设备的普及使艺术家可以尽可能地摆脱传统摄影技术的限制来直接、快速地从创作需求出发获得素材，同时利用功能强大的图像处理软件来完成影像后期的修整、分隔、重合、拼贴等处理工作，营造波普、超现实、超写实等类型的视觉艺术风格（图6-15）。

图6-14 Rado Javor绘制的数字插画*The Pumpkin King*

数字视频创作主要从传统的录像艺术继承而来，数字录像技术的不断更新使设备成本更低、体型更小巧、容量却不断扩充，这些对于艺术创作都有着积极的影

图6-15 厄瓜多尔美术编辑Henry Flores创作的数字艺术图像

响（图6-16）。数字录像软硬件技术的不断更新将会进一步拓展录像艺术创作和理解的空间（图6-17）。数字影像与计算机3D建模、动画以及非线性编辑技术相结合还推动了数字商业电影的进一步发展。数字电影是商业化、标准化、情节化的数字视频创作门类，有着体系化的文本、编剧、导演、演员、摄像及拍摄语言、商业评估等一系列内容，多为团队合作。

图6-16　中国艺术家王功新在RedLine画廊的录像艺术作品现场

图6-17　日本艺术团体teamLab于2016年创作的视频艺术作品Black waves

3. 装置艺术

装置艺术（Installation Art）作为西方现代艺术的一个流派，自20世纪70年代开始逐渐流行起来，是一门综合了特定环境、特定材料、创作目的及用户反馈的艺术形式。早期的装置性作品与电路和数字化并无太多关联。新媒体时代，装置概念被艺术家扩展到数字影像、数

字音乐、计算机与互联网
多种形式之中，用来创造
更多合目的性的作品体验
（图6-18）。

日本艺术团体teamLab
创作的数字装置艺术
作品欣赏

4. 互动艺术

互动艺术（Interactive Art）是强调用户
参与性的一种新媒体艺术类别，集中体现了
新媒体的媒介本质。从媒体的角度看待交互
性，传统媒体形式都还限定在单方向信息交
流的层面，交互特征不强；抛开媒体概念考

图6-18　日本艺术团体teamLab创作的数字装置艺术作品

察交互本身，在很多装置艺术中也可以找到它的影子，虽然只是停留在人的肢体参与范畴。
只有在新媒体背景中，借助电气与数字技术等现代化手段才可以确立典型、完整的互动艺术
概念（图6-19、图6-20）。由此扩展开来，在普通的生活和办公空间，互动艺术装置也可以
给人们带来额外的体验乐趣，可以将这些艺术形式归为响应式艺术（Responsive Art）的范畴
（图6-21）。

图6-19　Scott Snibbe 于1999年创作的互动艺术作品
Boundary Functions

图6-20　FLUIDIC创作的互动装置艺术作品*Sculpture in Motion*

图6-21　Esidesign创作的响应式艺术作品

5. 网络艺术

网络艺术，也称互联网艺术，是以互联网为平台、借助数字图形设计、网络编程等手段构建的一种原创性媒体艺术（图6-22）。网络艺术伴随互联网出现和发展的初期就已出现，早期代表性艺术家有阿斯科特、科西克、约迪等，主要特点是针对新兴的网络平台和网络特有符号（如HTML代码）等进行创作。随着编程语言和网络用户的不断发展，网络艺术逐渐进入高技术、多样本的阶段。多媒体艺术家莫莱斯·贝纳永（Maurice Benayoun）利用自己研发的软件收集世界各地网民选择的情感关键词，通过相关规则绘制成三维数字艺术作品*The World Nervous System*（图6-23）。也有人将在网络发布与传播的各种媒体作品归纳到网络艺术的范畴，以突出互联网的平台性与沟通性。

图6-22　Reddit社区约一百万互联网用户创作的网络艺术作品

图6-23 *The World Nervous System*

6. 虚拟艺术

　　虚拟艺术（Virtual Art）发端于20世纪80年代末，这个概念较为宽泛，包括人机交互界面、AR/VR（增强现实技术/虚拟现实技术）、数字绘画和雕塑、三维声音、数字服装、位置传感器、触觉和功率反馈系统在内的众多新技术与艺术结合的形式都可以纳入进来。从另一个角度来看，虚拟艺术是专属新媒体艺术范畴的一种针对虚拟空间、虚拟现实体验的艺术形式（图6-24）。计算机强大的计算和建模能力是虚拟现实体验得以实现的技术保证；互动性是虚拟现实体验的实

图6-24 前田约翰（John Maeda）创作的虚拟艺术作品

现途径；互联网则拓宽了虚拟现实空间与用户交流的渠道。

　　应该说，使用高速互联网技术创造出另外一个平行世界的元宇宙本身也可以看作是一种虚拟艺术。元宇宙不是一种特定的艺术形式，而是融合了前述多种艺术的一个结合体，包括了图形、影像、互动、网络及虚拟人等各种形式。认识元宇宙艺术，需要了解区块链、加密货币[如比特币、NFT（非同质化代币）]等各种概念，在此基础上对于相关新媒体艺术作品才会有一个较为清晰的认识。在元宇宙这个虚拟空间中，用户借助互动形式可以控制平行世界中的"自己"，这个虚拟替身还可以进一步在虚拟空间中完成相关的互动，而虚拟空间中的各类场景也需要艺术设计手段来进行创意、设计和构建。

二、新媒体艺术的创作特征

1. 主动与交互

新媒体艺术强调主动性和交互性，与观众的距离更近，大众参与度也更高，这与传统艺术有着明显区别。主动性和交互性在这种艺术语境下是相辅相成的。一般来说，新媒体艺术创作都要围绕"交互"展开，大体分为联结、融入、互动、转化、出现等几个阶段。其中联结带有主动性，而不是被动的信息推送，是整个新媒体艺术效果得以实现的前提；而后几个阶段则体现了交互反馈与实现的过程（图6-25）。为了实现这个目标，新媒体艺术家在创作时除了考虑到自身的创作主动性之外，还要为用户体验主动性留有接口，实质上这是一种双重的设计能动，也考验着艺术家构架产品的能力。

图6-25　NAMTA 2009展览中设置的交互性电梯舱艺术品

2. 超越现实

艺术范畴中的超越现实是指一种被想象、被放大的复合景象，这是新媒体技术的长项。超越现实可以展现艺术家的很多创作观点，体现一种对现实的升级或否定。比如在舞台设计等方面安排虚拟场景，则可以规避巨大的物料与人力浪费，同时还可以收获不一样的艺术体验（图6-26）。对于纯粹的艺术创作而言，借助虚拟新媒体技术可以实现与现实截然相反的体验，拓宽了艺术家的表现手段。新媒体时代的艺术家会利用传统媒介范畴的设备进行重组和夸张，形成一种新的艺术语言，这种对比本身也成为一种鲜明的创作方法。当然，在元宇宙的虚拟空间中，这种超越现实的特征表达得更加充分。

图6-26　Rijal Amam设计的虚拟舞台

3. 媒体即艺术

从马歇尔·麦克卢汉"媒介即讯息"的观点延伸开来，新媒体这种媒介本身也具备成为艺术形式的潜在可能。麦克卢汉的老师、加拿大经济历史学家哈罗德·英尼斯（Harold A. Innis）说过："我们对于其他文明的了解，在很大程度上，有赖于这些文明所使用的媒介的性质。"媒介承载、传递文明，其本身也是一种文明的形式。新媒体这种媒介形式也有着这样的属性。在欣赏一部新媒体艺术作品的时候，作品传达的创作意图、作品内容、媒体形式与感官冲击一道传递给观众，与观众产生意识、行为层面的互动（图6-27）。比如，对于新媒体装置艺术，我们能欣赏到的不仅仅是光影凝结的画面，还有这种产生画面的新奇形式本身。面对全新的技术冲击，任何媒体关系与细节都会引起用户的注意并有可能逐渐改变用户的思维习惯。面对一个全新的媒体领域，内容和体验两方面的收获也很难清晰划分，实用性和主观性也会融合在一起，形成了一种新技术氛围中的感受，这与艺术体验十分接近。

图6-27　加州大学欧文分校Beall中心展出的新媒体艺术作品

4. 内容与形式并重

传统媒体形式以内容为主，形式选择余地相对不多，因此容易被忽略。比如油画艺术，几千年来内容表现推陈出新，但画布、工具与耗材的更新换代却远不及内容变化那样迅速。新媒体艺术则不是这样。由于信息技术的快速发展，其对于内容的支撑是决定性的，同时也是快速变化的。在新媒体艺术范畴内，形式的变化也是内容之一，因为新的技术形式本身必定会产生新的内容表现形式，这本身就是一种创造。这种特性容易将新媒体艺术家变成技术工程师，而把握好这一尺度的关键是作品中艺术思想的融入和传达。纽约艺术家空间（Artists Space）执行董事本杰明·威尔（Benjamin Weil）说过："艺术作品首先要提出艺术家的观念，然后由技术提出最为巧妙的解决方法，并将其完成。……仅仅通过技术实现的创作就不能称之为艺术创作。"

第三节　元宇宙时代的数字艺术

一、区块链与元宇宙

1. 区块链

区块链是由比特币电子现金系统衍生出的一种信息技术，比特币是区块链被发明出来的目的，二者有着密切的联系。一方面，区块链源于比特币的理念。2008年，一位自称中本聪（Satoshi Nakamoto）的人发表了一篇名为《比特币：一种点对点的电子现金系统》的文章，

标志着比特币概念的诞生。另一方面，区块链是比特币得以实现的系统基础。2009年1月3日，序号为0的第一个区块（也被称为创世区块）诞生。几天后，诞生了序号为1的区块，两个区块相连接成链，标志着区块链的诞生。有了区块链的机制，比特币才能真正被定义、分配和交易。

我们可以将区块链通俗地理解为一个去中心化的分布式账本。去中心化，即买家和卖家可以直接交易，不必通过一个"中心"或中介来实现。这个账本由很多人来维护，很难被删除和篡改。再通俗点说，比如在家里你负责记账，如果只有你一个人负责，多花点钱家人不会知道；如果全家人都参与记账，那么无论是谁记错账都会被其他人发现。

区块链由一个又一个区块组成，每一个区块中保存着一定的信息，按照各自产生的时间顺序连接成链条。这些区块以及构成的链条保存在所有的服务器（区块链节点）中，只要有一台服务器正常工作，就可以保证整个区块链的安全（图6-28）。如果需要更改信息，需要半数以上服务器的同意才可以，这些服务器掌握在不同的主体手中，因此篡改区块链中的某些信息是极其困难的，可以说是一项不可能完成的任务。由此，我们可以理解区块链作为一个共享数据库的两大核心特点：一是数据难以篡改；二是去中心化。存储在其中的数据或信息具有可追溯、公开透明、不可伪造等特征。

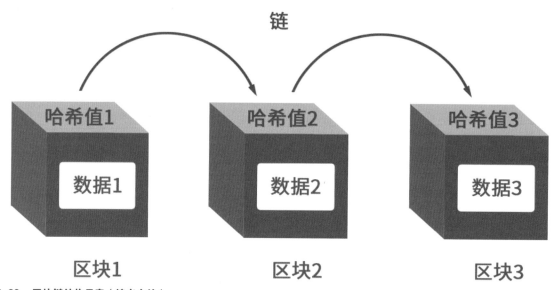

图6-28　区块链结构示意（编者自绘）

由于互联网信息海量，服务器数量众多，因此维持区块链需要大量的人力，同时需要耗费大量的设备与电力。只有那些拥有过硬设备的人才能获得记账的资格，他们通过解答高难度算题来展示自己的算力（俗称挖矿），这些人也会得到工作酬劳，这个奖励就是比特币。

比特币具有去中心化、全世界流通、专属所有权、低交易费用、无隐藏成本以及跨平台挖掘等特点。比特币总数被永久限制在2100万个，作为虚拟货币可以用来套现，也可以兑换成大多数国家的货币。比特币还可以用来购买虚拟物品，比如网络游戏当中的服饰和装备等，当然也能购买现实生活中的物品，包括在餐馆就餐结账。每个国家国情不同，比特币的使用需要在各国针对虚拟货币推出的相关法律法规框架内运行。

2. 元宇宙

元宇宙，英文名为Metaverse，即Meta（超越、元）以及verse（宇宙，universe）的合体词，有"超越宇宙"的含义，指的是一种与现实世界映射、交互的虚拟世界。从媒介传播的角度来看，元宇宙也是一种科技手段生成的数字传播形式与内容的综合体，也可以将其看作是一种更新、更大的"新媒体"。

元宇宙一词诞生于美国作家尼尔·斯蒂芬森（Neal Stephenson）于1992年出版的科幻小说《雪崩》（图6-29）。在这部小说中，人们在一个庞大的虚拟现实世界中控制自己并相互竞争，上演一幕幕未来世界的剧情。对于元宇宙这种思想，其源头可追溯到美国数学家和计算机专家弗诺·文奇（Vernor Steffen Vinge）的小说《真名实姓》（出版于1981年），其中作者提到了利用脑机接口获得虚拟世界感官体验的情节。

图6-29 《雪崩》封面

　　《雪崩》出版后近30年，元宇宙这个概念才真正在大众中流行，其中最为典型的要属社交媒体巨头Facebook的更名事件。2021年10月28日，Facebook创始人马克·扎克伯格（Mark E. Zuckerberg）宣布将公司更名为Meta，直指元宇宙，而Facebook则"下沉"为Meta公司的一个社交媒体网站。扎克伯格所描述的"元宇宙"将突破屏幕浏览限制，人们可以借助VR耳机、AR眼镜和智能手机等设备身临其境般在虚拟环境中实现工作、娱乐、社交等。

　　当然，2021年之所以成为大众认知范畴内的元宇宙元年，也与2019年新型冠状病毒肺炎疫情暴发以来人们的工作和生活大量转到线上以及互联网技术不断高速发展等一系列背景条件密不可分。

　　元宇宙本质上是对现实世界的虚拟化和数字化，包括虚拟世界的内容生产、经济系统、用户体验以及与实体世界对应和打通的各项内容。元宇宙最吸引人的地方在于它基于扩展现实技术所产生的沉浸式体验，人们利用数字化在虚拟世界中开辟出新的经济、社交与身份系统，同时还可以与现实世界相连相通，形成现实和虚拟同步又错综交织的工作、生活和娱乐方式（图6-30），充分拓展了"新媒体"的概念。

图6-30　知名区块链游戏*The Sandbox*封面

　　在元宇宙的框架下，新媒体的内容制作与传播获得了新的空间。原来，新媒体不过是人们现实生活的一种延伸，人们在现实世界中的界面接触、使用新媒体。可预见的将来，当元宇宙世界不断成熟、不断统一，人们革命性地将各类新媒体操作直接放置在虚拟世界中，现实和虚拟世界不再是主次关系，而是并列平行和互联关系，新媒体内容操作完全可以在原生的数字世界中完成。如可口可乐公司依靠"零糖字节"（Zero Sugar Byte）产品将消费者引入一个全新的虚拟世界（图6-31）。换句话说，在元宇宙虚拟环境中，新媒体概念有消失的可能，因为虚拟世界中的媒体运行机制必然是数字化、网络化和社交化的，元宇宙本身就是一种新媒体。

图6-31 虚拟世界

　　在元宇宙的语境下，以社交媒体作为代表的一众新媒体形式将会进一步发展和成熟。随着智能手机的普及，借助微博、微信等有着绝对市场统治力的软件和平台，人们的数字化社会关系已经进入一个相对稳定的时期，而元宇宙时代这种社会关系是否有本质提升和改变还需要拭目以待。

3. 区块链与元宇宙的关系

　　区块链源起于新的技术形式，而元宇宙是互联网新技术构建的虚拟工作、生活和娱乐空间，二者不能混为一谈。但无论是区块链还是元宇宙，都具备聚合新技术的能力，从这一点看二者又有着紧密的联系。区块链可以对各行各业进行赋能，这里面也包括元宇宙世界里的内容，它是孵化和维持元宇宙的"母体"；而元宇宙作为人类虚拟世界集大成者，又为区块链技术的升级、扩展提供了广阔空间。有了区块链技术的"保驾护航"，元宇宙才能从一个虚无缥缈的概念有机会和社会现实对接。

　　区块链是现实世界和虚拟世界之间的桥梁，实现了元宇宙中虚拟价值与现实价值的统一，比特币等数字货币具备了流通和交换价值，现实和虚拟两个世界得以被打通。将现实世界的时间线和区块链对比理解可以帮助我们更好地认识到这一点。现实世界中的时间是不可逆的，可以将其看作是一个天然的区块链条，不断迭代现实社会的信息，因此，现实世界发生的每一件事都是客观存在而无法更改；区块链技术之所以对元宇宙非常重要，也正是因为它铸造了虚拟世界中的"时间线"，信息区块单向演进而不可逆、不可篡改，这使得元宇宙和现实世界真正可以接轨了，元宇宙也会因为区块链的保障而让人们更加信赖并愿意投身其中。此外，如果我们预言元宇宙未来的发展，所谓"第二宇宙""第三宇宙"，也需要区块链技术推波助澜。

　　回到新媒体艺术的层面，元宇宙成为新媒体艺术发生发展的绝佳土壤，区块链可以保证虚拟艺术形式的确权与唯一性，而各类艺术作品也冲破了虚拟和现实世界的壁垒，在两个世

界之间自由流通。这种新兴的艺术形式实质上也是一种加密货币，这就是NFT。

二、NFT

1. NFT的概念与发展

NFT，即Non-Fungible Tokens，译作非同质化代币，是一种新兴的加密货币形式，在2021年成为区块链技术时代的热点，也是社会大众认识区块链和元宇宙的重要载体。

NFT和比特币都是在公共区块链平台上根据特定标准与协议所发行的代币。其中，比特币是同质化代币，人们拥有的比特币可以互相交换，这和现实中的货币并无二致。与比特币不同的是，NFT是非同质化代币，也就是不同的NFT是不能直接交换的（图6-32）。举个例子，比特币如同国家发行的普通货币，任何两张等值货币是可以互换的，而NFT指向不同的物品，自然就不能直接交换。如果仍以货币来举例，NFT就像是各个重大活动发行的纪念币，虽然面值有可能相同，但其内涵和实时价值是不同的，不能直接进行交换。

图6-32　同质化代币（左）和非同质化代币（右）对比示意

由于构建NFT的"底层技术"是区块链，因此，NFT具有加密计算和分布式存储等特征，非同质化属性则奠定了每种NFT的独特与稀缺性，其价值由购买人来决定，需要使用同质化代币作为交换中介。可以说，NFT有着区块链技术的"底色"和"非同质化"特色，在元宇宙世界中的基础设施支撑、内容创作和交易等方面有着广泛的应用前景。

作为元宇宙世界的重要基建，我们熟悉的游戏、艺术品、收藏品、虚拟资产、身份特征、数字音乐、数字证书等都可以铸造成NFT，可谓"万物皆可NFT"。NFT出现之前，对于社会大众而言，可以欣赏一幅数字设计作品的视觉美感，但很难为之直接付费收藏。数字艺术作品在得到NFT"加持"之后，平时可随意复制的数字文件变成了稀缺的艺术品，可溯源且不可分割，从根本上改变了数字艺术传播的形式和规则。"确权"和"稀缺性"一改视觉传达设计价值必须通过商业过程才能实现的常规路径，只要保证创作源头的版权，那么数字设计作品的艺术价值以及衍生出的收藏价值就可以实现。如此，在虚拟的元宇宙场景中"张贴"一件数字设计作品与现实中挂一幅实物作品也没什么实质的区别。NFT中国网站为用户提供的虚拟展示，加密艺术品悬浮在空中（图6-33）。

图6-33 悬浮在空中的艺术品

从2021年开始，NFT数字艺术市场逐渐火热，诞生了SuperRare、Rarible、Opensea 等加密艺术平台，NFT艺术品也走进拍卖行，和传统艺术品享有同样的平台和权利，也催生出很多热门的数字艺术交易案例。2021年3月，艺术家迈克·温科尔曼（艺名Beeple）的NFT作品《每一天：最初的5000天》在佳士得拍卖行以100美元起拍，15天后以6934万美元成交，成为世界上第一件在传统拍卖行出售的纯数字作品。这是一幅巨型拼贴作品，其内容是作者自2007年5月年起的每一天作品创作的集合（图6-34）。2021年末，加密艺术家Pak以近9200

图6-34 加密艺术作品《每一天：最初的5000天》（创作者：Beeple）

万美元在NFT交易平台Nifty Gateway上售出数字艺术作品*Merge*。除此之外，*Metarift*、*Nyan Cat*以及《加密朋克》等都是明星级别的NFT数字艺术品（图6-35）。

图6-35 NFT数字艺术品

注：由左上至右下分别是*Death Dip*、*Self Portrait #1*、*Metarift*和*Nyan Cat*。

从所依附的区块链来看，国外热门NFT交易市场依靠的大多是完全去中心化、面向所有人开放的公链，如以太坊（Ethereum）等，而国内NFT平台则细分为几种，包括部分去中心化的联盟链（可理解为只针对特定群体的区块链）和声明采用侧链技术开发一些公链平台。对于国内像腾讯幻核、阿里巴巴鲸探这样的联盟链交易平台来说，因为有流量保证，所产生的数字艺术传播力以及体现出的购买力是惊人的（图6-36）。

在这个联盟链和公链并存的局面中，去中心化的公链平台固然是NFT市场的基本面，但联盟链所推出的部分去中心化产品也有着自身的价值。比如已经有比赛将获奖作品选

图6-36 幻核(左)和鲸探(右)的App界面

拔和加密艺术品上链连接起来，开创了艺术设计展赛的NFT时代，对于包括青年学生在内的广大艺术设计创作者而言是很大的激励。2022台州市文化遗产文创设计大赛与光笺链、潮象等NFT平台合作，推进优秀作品上链（图6-37）。

考查时下NFT市场上的视觉传达设计类艺术品，其风格包括数字IP形象（分为3D、矢量手绘、像素画等）、博物馆

图6-37 "诗路匠心"（设计者：郑东隅）

藏品与文创作品、矢量图形设计以及软件生成的各类图形等（图6-38～图6-41），强调各类作品中主体形象和场景的叙事性，围绕叙事性来增加系列作品的黏度。

作为NFT数字艺术生成的基本手段，包括图形、插画、3D动画以及数据可视化在内的各种视觉传达设计手段有了新的施展空间，设计价值有了新的内涵。数字图像的价值因区块链的保驾护航而被重塑，设计作品和艺术作品的边界逐渐模糊，设计和商业变现之间绕过以往的商业设计客户而直接打通，引发了视觉传达设计创作的出圈现象。

图6-38　NFT艺术品《Nuexc#010起航·Sail | HVLFLINE》
（作者：HALFB7ACK；收藏平台：NFTCN）

图6-39　NFT艺术品《国潮风垂耳兔妖妖敦煌飞天乐者-手风琴》（作者：点儿大哈哈哈；收藏平台：NFTCN）

图6-40　NFT艺术品《敦煌文创"神鸟和鸣"数字壁画》
（作者：敦煌文创；收藏平台：幻核）

图6-41　NFT艺术品《我的宇航员梦想》（作者：泽仁蹉么；收藏平台：鲸探）

2. NFT的艺术创作变革

在NFT的范畴内，通过加密形式的传播，艺术价值与商业变现之间实现了直通，艺术家、设计师这样的概念逐渐模糊，逐步大众化，行业壁垒逐渐打破。对于创作者而言，有没有艺术与设计的专业背景已没那么重要，想法才重要。数字创作、技术创作的思维逐渐流行，人们不再需要"科班化"的艺术实践基础，设计理论家维克多·帕帕奈克"人人都是设计师"的观点在元宇宙的世界中正在加速实现。创作者通过数字平台的固定参数、算法就可以自动生成作品，理性思维在艺术创作中起到越来越重要的作用（图6-42）。

图6-42　Pak制作的数字艺术藏品*Rubik's Lure*

创作大众化趋势也不是NFT数字艺术创作所独有。在今天的短视频和直播时代，全民娱乐狂欢已经实现，短视频平台上拥有百万、千万粉丝的歌者、舞者，很多也并非专业出身。可以说，是互联网技术的不断升级唤醒了大众心中的艺术和娱乐细胞，其中数字艺术创作也不会缺席。

除了创作大众化，NFT数字艺术更直接、有效地将创作者与作品联系起来，更明晰地体现出设计师对作品的所有权。如果设计作品可以直接转化为数字艺术，设计师也就成为与作家相同的文化产品生产者和所有者。

以商业价值为引擎，以传播路径为平台，NFT数字艺术作品的艺术创作潜能得到了空前的释放，元宇宙时代的艺术思维、艺术创作与艺术收藏有望再次被定义。NFT已经逐渐成为虚拟世界中视觉传达设计作品艺术价值变现的最优解决方案。作为代币的一种，NFT与商业有着密

切的联系。NFT的商业传播逻辑来源于区块链共识，同时也超越于技术上的认知与理解，直接投射为一种传播过程中的共情逻辑，可以有效引发购买和投资行为。同时，NFT的商业价值释放也伴生着资本的角力。面对新兴的加密艺术潮流，传统艺术市场不会轻易退让，不断与虚拟世界中的资本力量进行博弈。

从收藏的角度来看，NFT可以简单到只是一张图片，有效去除了数字设计作品交易过程中可能出现的公司或组织壁垒，查看藏品也不需要额外的软件或设备，很容易就可以流行开来。考查时下火热的NFT交易平台，不难感受到这种资本的聚集和释放，交易频率和交易总量让人惊叹。同时，NFT将艺术品的商业价值传播链扩大数倍。收藏行为原来只属于一小部分群体，如今，以前面提到的NFT作品*Merge*为代表，几百美元就可以参与到史诗级的收藏记录之中。借助互联网传播，数字设计作品收藏"走入寻常百姓家"的局面再次扩大、升级。

3. NFT的未来

NFT数字艺术创作与传播需要一个良性发展的空间与平台，元宇宙也不是"世外桃源"，必然要受到国家政策的约束与监管。由于国情、市场的不同，国内外NFT数字艺术创作、传播和收藏也必然会呈现出不同的发展势态。

对于国内NFT市场来说，因为IT大厂的介入，以联盟链为主要形式的NFT数字艺术率先破冰，受到了青年人的狂热追捧。联盟链上的藏品由特定作者或机构创作推出，策划水平与内容表现质量都较高，包括博物馆藏品、数字插画艺术等在内的各类藏品深受欢迎。国内诸如NFTCN等声明采用公链开发的NFT平台，其藏品上架虽然也要通过审核，但上架数量和审核流程与前面提到的联盟链还是有很大的不同。应该说，公链平台上各类作品的设计水准还参差不齐，很多作品的创作质量与销售价格并没有形成理性的对应关系。

需要注意的是，NFT有热度，同时也暗藏风险，比如NFT金融化之后容易被用作诈骗、炒作和洗钱的手段，引发连锁风险；同时还要注意NFT交易平台的合规性、黑客入侵、价格剧烈波动以及部分作品侵犯他人著作权等。NFT投资者需要树立正确的投资理念，加强自我保护，抵制投机炒作，远离NFT相关的非法金融活动。

为了避免NFT市场炒作行为，需要两手抓。一方面，从NFT数字艺术的内涵界定来看，必须明确，NFT实质上是科技对艺术的整合、资本对艺术的整合、时代对艺术的整合。未来我们更需要透过表象看本质，牢牢把握住NFT数字艺术传播的本体，即作品艺术性究竟是高是低，这样才能避免炒作泡沫，真正界定出数字时代虚拟艺术品的真实状况。对于NFT作品本身的艺术价值而言，也需要有一个权威标准来衡量，必要时纳入分级管理，保障理性藏家的利益。

另一方面，要加强外部监管与审核力度，快速建立健全的监管体系以打造数字艺术传播健康运行的"防火墙"。2022年2月，中国银保监会在官网发布了一条关于防范以"元宇宙"名义进行非法集资的风险提示，强调以"元宇宙链游""元宇宙投资项目"等名目吸收资金已经涉嫌违法犯罪，NFT数字艺术市场也要同步敲响警钟。实现NFT数字艺术产业健康发展，需要政策、技术与网民监督的介入，三者合力布局，明确责任，实现监管目的与效果。

通过版权认定和价值重塑，NFT数字艺术迎来了新的发展机遇，视觉传达设计具备了艺术创作功能，设计目标与流程都有了新的变化，释放出巨大的商业、传播与艺术价值。在这个

过程中，数字艺术确权所体现的"约束"以及数字艺术传播与市场变现所体现的"释放"成为视觉传达设计价值新的辩证法。可以预见，NFT数字艺术创作与收藏在很长的时间内都将在这条辩证之路上不断前行。

同时，也应该看到，很多NFT数字艺术的问题还需要进一步廓清，留给国家监管部门、市场主体和创作者、收藏者的管理、实践和研究空间还很大。比如，NFT数字艺术收藏的一个重要特点是可以分享增值，而我国在实体领域并没有设计追续权制度，在NFT领域可否实现这个突破值得期待。另外，回归到区块链生成的本质，鉴于加密货币流通机制需要大量能源消耗，这与低碳减排的生态目标是相悖的，NFT的"绿色化"技术革新也亟待解决。对于国内的NFT市场来说，无论是基于公链还是联盟链，考虑到将来的市场态势变化以及政策管控调整，在平台整合、收藏品二次买卖以及支付方式等方面会有哪些变化还需要拭目以待。

总之，在国家法律法规的正确引导下，借助视觉传达设计价值的不断扩展，中国的NFT数字艺术传播和艺术市场一定会走出一条有着自身特色的发展之路。对于当代中国经济、文化与艺术而言，这条路充满风险与挑战，也将是一个难得的机遇，需要精心谋划、稳妥推进，才能做到行稳致远。

思考

1. 简述新媒体艺术的概念；结合课外学习列举东西方有代表性的新媒体艺术家和作品。
2. 谈谈现代艺术发展与新媒体的内在联系。
3. 通过本课的学习，谈谈艺术与设计融合发展的前景。
4. 新媒体艺术的类别和特征有哪些？
5. 谈谈元宇宙和区块链技术之间的关系。
6. 什么是NFT？谈谈NFT所带来的新媒体艺术设计创作变革。

参考文献

[1]刘立伟，郭晓阳. 新媒体艺术设计——细节·理念·创新[M]. 北京：化学工业出版社，2014.

[2]刘立伟，郭晓阳. 网页设计与制作快速学[M]. 北京：化学工业出版社，2015.

[3]刘立伟，盖玉强，马赈辕. 决胜全媒体——多媒体融合全流程制作[M]. 北京：化学工业出版社，2015.

[4]陈俊良. 传播媒体策略[M]. 北京：北京大学出版社，2010.

[5]匡文波. 手机媒体概论[M]. 北京：中国人民大学出版社，2012.

[6]詹姆斯·戈登·班尼特. 新媒体设计基础[M]. 王伟，王倩倩，译. 上海：上海人民美术出版社，2012.

[7]马歇尔·麦克卢汉. 理解媒介——论人的延伸[M]. 何道宽，译. 南京：凤凰出版传媒集团，2011.

[8]沃尔特·艾萨克森. 史蒂夫·乔布斯传[M]. 管延圻，魏群，余倩，等译. 北京：中信出版社，2011.

[9]宋茂强，等. 移动多媒体用户界面设计[M]. 北京：高等教育出版社，2012.

[10]大卫·柯克帕特里克. Facebook效应[M]. 沈路，梁军，崔筝，译. 北京：华文出版社，2010.

[11]高丽华，赵妍妍，王国胜. 新媒体广告[M]. 北京：清华大学出版社，北京交通大学出版社，2011.

[12]大卫·奥格威. 一个广告人的自白[M]. 林桦，译. 北京：中国物价出版社，2003.

[13]奎尔曼（ErikQualman）. 颠覆：社会化媒体改变世界[M]. 刘吉熙，译. 北京：人民邮电出版社，2012.

[14]罗伊·阿斯科特. 未来就是现在：艺术，技术和意识[M]. 周凌，任爱凡，译. 北京：金城出版社，2012.

[15]哈罗德·伊尼斯. 传播的偏向[M]. 何道宽，译. 北京：中国人民大学出版社，2003.

[16]徐恒醇. 设计美学[M]. 北京：清华大学出版社，2006.